張昊

【浮雲一樣的遊子】

c o n t e n t s 目次

台灣音樂「師」想起

文建會文化資產年的眾多工作項目裡，對於為台灣資深音樂工作者寫傳的系列保存計畫，是我常年以來銘記在心，時時引以為念的。在美術方面，我們已推出「家庭美術館—前輩美術家叢書」，以圖文並茂、生動活潑的方式呈現；我想，也該有套輕鬆、自然的台灣音樂史書，能帶領青年朋友及一般愛樂者，認識我們自己的音樂家，進而認識台灣近代音樂的發展，這就是這套叢書出版的緣起。

我希望它不同於一般學術性的傳記書，而是以生動、親切的筆調，講述前輩音樂家的人生故事；珍貴的老照片，正是最真實的反映不同時代的人文情境。因此，這套「台灣音樂館—資深音樂家叢書」的出版意義，正是經由輕鬆自在的閱讀，使讀者沐浴於前人累積智慧中；藉著所呈現出他們在音樂上可敬表現，既可彰顯前輩們奮鬥的史實，亦可為台灣音樂文化的傳承工作，留下可資參考的史料。

而傳記中的主角，正以親切的言談，傳遞其生命中的寶貴經驗，給予青年學子殷切叮嚀與鼓勵。回顧台灣資深音樂工作者的生命歷程，讀者們可重回二十世紀台灣歷史的滄桑中，無論是辛酸、坎坷，或是歡樂、希望，耳畔的音樂中所散放的，是從鄉土中孕育的傳統與創新，那也是我們寄望青年朋友們，來年可接下

傳承的棒子，繼續連綿不絕的推動美麗的台灣樂章。

　　這是「台灣資深音樂工作者系列保存計畫」跨出的第一步，共遴選二十位音樂家，將其故事結集出版，往後還會持續推展。在此我要深謝各位資深音樂家或其家人接受訪問，提供珍貴資料；執筆的音樂作家們，辛勤的奔波、採集資料、密集訪談，努力筆耕；主編趙琴博士，以她長期投身台灣樂壇的音樂傳播工作經驗，在與台灣音樂家們的長期接觸後，以敏銳的音樂視野，負責認眞的引領著本套專輯的成書完稿；而時報出版公司，正也是一個經驗豐富、品質精良的文化工作團隊，在大家同心協力下，共同致力於台灣音樂資產的維護與保存。「傳古意，創新藝」須有豐富紮實的歷史文化做根基，文建會一系列的出版，正是實踐「文化紮根」的艱鉅工程。尚祈讀者諸君賜正。

行政院文化建設委員會主任委員　陳郁秀

認識台灣音樂家

「民族音樂研究所」是行政院文化建設委員會「國立傳統藝術中心」的派出單位，肩負著各項民族音樂的調查、蒐集、研究、保存及展示、推廣等重責；並籌劃設置國內唯一的「民族音樂資料館」，建構具台灣特色之民族音樂資料庫，以成爲台灣民族音樂專業保存及國際文化交流的重鎮。

爲重視民族音樂文化資產之保存與推廣，特規劃辦理「台灣資深音樂工作者系列保存計畫」，以彰顯台灣音樂文化特色。在執行方式上，特邀聘學者專家，共同研擬、訂定本計畫之主題與保存對象；更秉持著審慎嚴謹的態度，用感性、活潑、淺近流暢的文字風格來介紹每位資深音樂工作者的生命史、音樂經歷與成就貢獻等，試圖以凸顯其獨到的音樂特色，不僅能讓年輕的讀者認識台灣音樂史上之瑰寶，同時亦能達到紀實保存珍貴民族音樂資產之使命。

對於撰寫「台灣音樂館—資深音樂家叢書」的每位作者，均考慮其對被保存者生平事跡熟悉的親近度，或合宜者爲優先，今邀得海內外一時之選的音樂家及相關學者分別爲各資深音樂工作者執筆，易言之，本叢書之題材不僅是台灣音樂史之上選，同時各執筆者更是台灣音樂界之精英。希望藉由每一冊的呈現，能見證台灣民族音樂一路走來之點點滴滴，並爲台灣音樂史上的這群貢獻者歌頌，將其辛苦所共同譜出的音符流傳予下一代，甚至散佈到國際間，以證實台灣民族音樂之美。

本計畫承蒙本會陳主任委員郁秀以其專業的觀點與涵養，提供許多寶貴的意見，使得本計畫能更紮實。在此亦要特別感謝資深音樂傳播及民族音樂學者趙琴博士擔任本系列叢書的主編，及各音樂家們的鼎力協助。更感謝時報出版公司所有參與工作者的熱心配合，使本叢書能以精緻面貌呈現在讀者諸君面前。

國立傳統藝術中心主任　柯基良

聆聽台灣的天籟

音樂，是人類表達情感的媒介，也是珍貴的藝術結晶。台灣音樂因歷史、政治、文化的變遷與融合，於不同階段展現了獨特的時代風格，人們藉著民俗音樂、創作歌謠等各種形式傳達生活的感觸與情思，使台灣音樂成爲反映當時人心民情與社會潮流的重要指標。許多音樂家的事蹟與作品，也在這樣的發展背景下，更蘊含著藉音樂詮釋時代的深刻意義與民族特色，成爲歷史的見證與縮影。

在資深音樂家逐漸凋零之際，時報出版公司很榮幸能夠參與文建會「國立傳統藝術中心」民族音樂研究所策劃的「台灣音樂館—資深音樂家叢書」編製及出版工作。這一年來，在陳郁秀主委、柯基良主任的督導下，我們和趙琴主編及二十位學有專精的作者密切合作，不斷交換意見，以專訪音樂家本人爲優先考量，若所欲保存的音樂家已過世，也一定要採訪到其遺孀、子女、朋友及學生，來補充資料的不足。我們發揮史學家傅斯年所謂「上窮碧落下黃泉，動手動腳找資料」的精神，盡可能蒐集珍貴的影像與文獻史料，在撰文上力求簡潔明暢，編排上講究美觀大方，希望以圖文並茂、可讀性高的精彩內容呈現給讀者。

「台灣音樂館—資深音樂家叢書」現階段一共整理了二十位音樂家的故事，他們分別是蕭滋、張錦鴻、江文也、梁在平、陳泗治、黃友棣、蔡繼琨、戴粹倫、張昊、張彩湘、呂泉生、郭芝苑、鄧昌國、史惟亮、呂炳川、許常惠、李淑德、申學庸、蕭泰然、李泰祥。這些音樂家有一半皆已作古，有不少人旅居國外，也有的人年事已高，使得保存工作更爲困難，即使如此，現在動手做也比往後再做更容易。我們很慶幸能夠及時參與這個計畫，重新整理前輩音樂家的資料，讓人深深覺得這是全民共有的文化記憶，不容抹滅；而除了記錄編纂成書，更重要的是發行推廣，才能夠使這些資深音樂工作者的美妙天籟深入民間，成爲所有台灣人民的永恆珍藏。

時報出版公司總編輯
「台灣音樂館—資深音樂家叢書」計畫主持人　林馨琴

台灣音樂見證史

今天的台灣，走過近百年來中國最富足的時期，但是我們可曾記錄下音樂發展上的史實？本套叢書即是從人的角度出發，寫「人」也寫「史」，勾劃出二十世紀台灣的音樂發展。這些重要音樂工作者的生命史中，同時也記錄、保存了台灣音樂走過的篳路藍縷來時路，出版「人」的傳記，亦可使「史」不致淪喪。

這套記錄台灣二十位音樂家生命史的叢書，雖是依據史學宗旨下筆，亦即它的形式與素材，是依據那確定了的音樂家生命樂章——他的成長與趨向的種種歷史過程——而寫，卻不是一本因因相襲的史書，因為閱讀的對象設定在包括青少年在內的一般普羅大眾。這一代的年輕人，雖然在富裕中長大，卻也在亂象中生活，環境使他們少有接觸藝術，多數不曾擁有過一份「精緻」。本叢書以編年史的順序，首先選介資深者，從台灣本土音樂與文史發展的觀點切入，以感性親切的文筆，寫主人翁的生命史、專業成就與音樂觀、性格特質；並加入延伸資料與閱讀情趣的小專欄、豐富生動的圖片、活潑敘事的圖說，透過圖文並茂的版式呈現，同時整理各種音樂紀實資料，希望能吸引住讀者的目光，來取代久被西方佔領的同胞們的心靈空間。

生於西班牙的美國詩人及哲學家桑他亞那（George Santayana）曾經這樣寫過：「凡是歷史，不可能沒主見，因為主見斷定了歷史。」這套叢書的二十位音樂家兼作者們，都在音樂領域中擁有各自的一片天，現將叢書主人翁的傳記舊史，根據作者的個人觀點加以闡釋；若問這些被保存者過去曾與台灣音樂歷史有什麼關係？在研究「關係」的來龍和去脈的同時，這兒就有作者的主見展現，以他（她）的觀點告訴你台灣音樂文化的基礎及發展、創作的潮流與演奏的表現。

本叢書呈現了二十世紀台灣音樂所走過的路，是一個帶有新程序和新思想、不同於過去的新天地，這門可加運用卻尚未完全定型的音樂藝術，面向二十一世紀將如何定位？我們對音樂最高境界的追求，是否已踏入成熟期或是還在起步的徬徨中？什麼是我們對世界音樂最有創造性和影響力的貢獻？願讀者諸君能以音樂的耳朵，聆聽台灣音樂人物傳記；也用音樂的眼睛，觀察並體悟音樂歷史。閱畢全書，希望音樂工作者與有心人能共同思考，如何在前人尚未努力過的方向上，繼續拓展！

　　陳主委一向對台灣音樂深切關懷，從本叢書最初的理念，到出版的執行過程，這位把舵者始終留意並給予最大的支持；而在柯主任主持下，也召開過數不清的會議，務期使本叢書在諸位音樂委員的共同評鑑下，能以更圓滿的面貌呈現。很高興能參與本叢書的主編工作，謝謝諸位音樂家、作家的努力與配合，時報出版工作同仁豐富的專業經驗與執著的能耐。我們有過辛苦的編輯歷程，當品嚐甜果的此刻，有的卻是更多的惶恐，為許多不夠周全處，也為台灣音樂的奮鬥路途尚遠！棒子該是會繼續傳承下去，我們的努力也會持續，深盼讀者諸君的支持、賜正！

<div align="right">

「台灣音樂館—資深音樂家叢書」主編　趙琴

</div>

【主編簡介】

加州大學洛杉磯校部民族音樂學博士、舊金山加州州立大學音樂史碩士、師大音樂系聲樂學士。現任台大美育系列講座主講人、北師院兼任副教授、中華民國民族音樂學會理事、中國廣播公司「音樂風」製作・主持人。

如此奇特的音樂家

　　一九九三年當我還就讀於師大音樂碩士班時,許常惠老師要我去訪問一位奇特的音樂家,許老師說:「他的年紀已經很大了,跟他談談,可瞭解中國早期的歌劇發展與法國近代作曲家梅湘(Olivier Messiaen),這是一本活字典!」做完了作業,交了報告後,「張昊」的名字還一直在我腦中徘徊。沒想到十年之後,我有機會為張昊先生寫傳,也真是有緣。

　　究竟該怎麼形容張昊這個人呢?記得第一次見他是懷著忐忑不安的心,腦海想像著大師的風範,反覆思考等會兒要請教的問題。帶著筆記本與錄音機,我坐上直達陽明山的公車,循著地址很快地找到他的寓所,進入略嫌小的客廳,牆邊擺著一架鋼琴,到處堆積著書、譜、雜誌,應門的是位具學者氣質的外國婦人,她以平順的中文對我說:「請等一下,我去叫他。」對於這一切,心中激起很大的好奇心。不一會兒,張昊先生慢慢地從房間走出來,是一位八十餘歲精瘦的老者,有著灰白的頭髮與鬍渣,

他客氣的說：「請坐，請坐。」一坐便是兩個鐘頭。張老師以生動的語氣、豐富的辭彙，彷彿像聽相聲說故事般，描述二、三○年代的上海，那放肆的繁華、喧囂的燦爛、活靈活現的幾個人物，似乎從時光隧道走出來，剎那間我愣住了，這才瞭解到許老師口中「活字典」的涵義！告別之前，我按捺不住心中的好奇，唐突的問起剛剛那位外國婦人是誰？竟然是張昊的夫人──鮑瑟女士（Gisela Pause，德國人）！

　　之後，因為論文所需，常上山拜訪，對於張昊先生的音樂、學識、生活歷練更有深入的瞭解，其特殊的學習背景，造就日後他遊走於各個時空領域，卻能恭逢其時參與每個盛會！

　　本書中關於張昊先生在巴黎學習音樂的相關資料，是由目前留學法國巴黎、攻讀音樂學博士的連憲升先生所撰寫，他在巴黎實地搜集資料與訪談張昊先生的昔日舊友。連憲升先生拜師張昊先生，學習三年的樂曲分析，可謂張昊先生唯一的入室弟子，因

此他特地寫了一篇〈那摻雜著斑駁汗漬的音符〉，收錄於本書，讓人更瞭解張昊的音樂語言脈絡。

　　張昊先生的「美靈」，透過音樂涵養、國學造詣與八國語言能力，將福爾摩莎的美音樂化、詩意化。東吳大學張己任教授曾在一九八六年公共電視所錄製之「中國的創作樂壇（六）──張昊一生的音樂」節目訪談中說：「張昊音樂的本土化與一般人的不太相同，是他個人眼中的台灣本土化。」正說明張昊先生以其國際觀，體悟台灣本土在地精神的實證。

　　該怎麼形容「張昊」呢？只能說：「如此一位奇特的音樂家！」

蕭雅玲

壯闊的
生命謳歌

童年時光

【書香世家的小么兒】

張昊，原名張孝望，字禹功，號汀石，壬子年農曆十二月二十七日生（西元一九一三年二月二日星期日[1]），但是身分證卻登錄：張昊，一九一一年十二月二十七日生，所以至今張昊仍說他是一九一二年出生。

其始祖張宗公，因元末陳友諒之亂，由江西徙居湖南長沙，到了張昊這一輩，已二十二代，故張府舊宅有副對聯：「三百年老屋，廿二代書香」可以概括見其家系源流。

張氏二十代字派，為「宗、景、容、淵、永、世、大、用、文、武、憲、朝、承、應、尚、祈、再、延、百、萬」。其後張氏赤山宗祠，又公議續字派，乃「孝、友、之、德、澤、後、乃、先」八世。張昊是第二十二代「孝」字輩，故派名為「張孝望」。

張昊的三叔公張百熙大學士，為清朝管學大臣，也是中國第一所大學京師大學堂（北京大學的前身）的創辦人，並曾力主派遣優秀學子出國留學，當時朝中有人反對，經他力爭，終於親自將中國第一批留學生送上火車。張大學士也可以說是中國最早提倡白話文的人，當年他寫給全國小學堂校長的指示，就是用白話文；他做過六部中的五部尚書，直到去世為

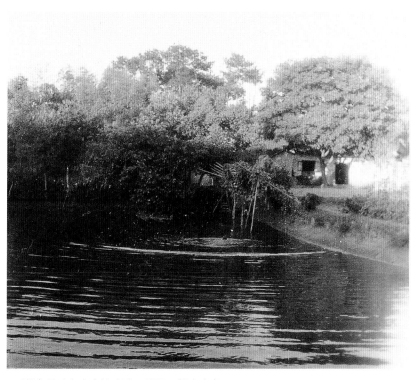

▲ 湖南長沙老家旁的池塘，是夏天戲水之處。

止。《詞林輯略》同治十三年（1874年）甲戌科載有：「張百熙，字貽孫，號埜秋，湖南長沙人，散館授編修，官至郵傳尚書，諡文達，著有退思軒詩鈔。」又《清史稿》〈選舉志〉二載：「辛丑（1901年）帝后回鑾，心創痛深，力求改革，十二月諭曰：興學育才，實為當今急務，京師首善之區，尤宜加意作育，以樹風聲，茲建大學，應切實舉辦，派張百熙為管學大臣，責成經理，務期端正趨嚮，造就通才，其裁定章程，妥議具奏。」可見其書香世家的淵緣。

　　祖父張百鏵，號書堂。父親張萬永，字天沐，號東藩，為

前清秀才，著有詩詞集《赤山樵唱》，以教書爲業，喜藏名畫、碑帖，家中曾藏有唐伯虎、鄭板橋⋯⋯等大畫家的作品。父親東藩公是獨子，而祖父又是曾祖的獨子，曾祖又是高祖思襄公的獨子。所以東藩公嘆說：「四代單傳，不絕如縷！」

從張昊的高祖父至父親這一代，已經連續四代單傳，直到父親張萬永與母親段達結婚，兩人生育的張家第二十二代，才變得人丁興旺。張昊的兄弟姐妹共八人，四女四男包括：大姐孝歡（1891年生）、大哥孝敏（1894年生）、二哥孝哲（1896年生）、二姐孝純（1899年生）、三姐孝蘊（1901年生）、三哥孝睿（1904年生）、四姐孝樸（1908年生）、小么兒孝望（1913年生）。

小么兒張孝望即是張昊，「張孝望」這個名字用到十一歲，因爲大哥張孝敏認爲當時流行取單名，於是自己從「張孝敏」改名爲「張瑩」，也將么弟「張孝望」改名爲「張昊」。

張昊與長姐張孝歡相差二十二歲，出生在長沙縣湘江東岸，北鄉六十里的大賢鎮，北與湘陰縣的黑麋峰相臨，一座倚山面田的瓦屋。家裡有田，屬於小地主，每年佃農的收成分一半給張家，但家中有十二個吃飯的人口（祖父母、父母、八位子女），所以並不算寬裕。

張昊是家中的小么兒，湖南話說成「滿崽」，俗稱「晚崽」，遂能有機會與父母同床睡，加上幼時體弱，受到父母的悉心照料，早晨需要喝熱粥才能言語，每晚睡覺前，父親便教導張昊詩詞，四歲開始同二哥、三哥、四姐在家中的讀書房與

父親學習三字經、唐詩、宋詞，這是他漢學方面的啟蒙。

　　小時候，張昊常依傍著矮牆，聽隔壁農家於農閒時拉二胡唱戲。長兄張瑩擅長高胡、簫與月絃，遂教張昊學習二胡，按音位、唱「合四一上尺工凡六五乙」[2]。張昊三歲時，張瑩自省城購買德製的手風琴回來，他才開始接觸西洋音樂三音合併的三和絃，這也是他接觸西洋音樂的開始。六歲，他則到張氏祠堂辦的國民小學讀書。

　　張昊自幼就受著中國文化的薰陶，不獨研讀經書詩傳，對於小學（即文字學）更是深愛，只要見到一個生字，不管是在書上、畫上看到的，一定要仔細地去認識和分析。他從小養成

▲ 大姐張孝歡長張昊 22 歲。

▲ 7 歲的張昊未改名前叫張孝望。

註2：「合四一上尺工凡
六五乙」為中國的
工尺譜。

隨時隨地認字的習慣，後來便逐漸愛上這門學問，繼而對國學更進一步深入探討。

【進入音樂學院】

小學畢業後，張昊考取長沙的省立湖南第一師範學校[3]，這是張昊第一次離家遠行，他說：「到長沙就好比劉姥姥進大觀園，長沙城中新奇事多，看到電燈啪一下，亮了！再啪一下，暗了！比煤油燈方便又光亮，真好！」這是張昊接觸到的第一個電氣文明產物。而在校中有一位鼎鼎大名的校友，那就是毛澤東，毛澤東與大哥張孝敏（張瑩）是同學，曾一起在報社派報賺取學費。

少年時代的張昊更接受了一股巨大的新思潮洗禮。「五四運動」以後，許多雜誌如：《新青年》、《東方雜誌》、《小說月報》等，大量介紹西方的新思想，在這種環境下，由於中、西、新、舊文化的衝激，使他鍛鍊成具有敏銳的分析眼光和追尋事物本源、人生真諦的心靈。

省立湖南第一師範學校中，有位同班同學呂驥，本名呂展青，張昊與呂驥因音樂而結為好友，在校時皆互相鼓勵、加油。呂驥曾三次入上海音樂專科學校學聲樂、鋼琴，因為政治與經濟因素而中途輟學，並曾在上海加入中國左翼戲劇家聯盟，先後在上海、武漢從事左翼文藝活動，而後參加延安魯迅藝術學院籌建工作，接任該院音樂系主任等職。一九三四年的十月到十二月，兩人還因對音樂觀點的不同，在上海市的報紙

註3：原為「城南書院」，宋儒張載曾在此講學。

▲ 1946年在上海與小學同學盛彤笙合影,盛彤笙後來到德國學習獸醫。

《新夜報》與《中華日報》打筆仗,每週一篇,你來我往戰況激烈,誰都不服輸。

　　當時,所謂「無政府思想」、「馬克斯思想」……群起湧入校園,影響了不少學生的人生觀,學生紛紛組成學會或社團。例如:「安社」宗旨是信奉無政府主義,請吳克剛老師來教世界語(Esperanto);「崇新學社」便崇奉馬克斯,派人到湘江西岸的第一紗廠去組織工人罷工;還有「美術研究會」、「小學教育研究會」等等,辦了十幾種刊物。

　　這段期間,張昊開始跟著邱文藻(號望湘)與周達(號亮枝)學習鋼琴與小提琴,邱文藻先生為浙江湖州荻巷叢桂堂人,曾隨黃自學作曲,因時念長沙,所以名號「望湘」,終生

▲ 張昊（左）與呂驥於 1993年攝於北京舉辦的「中華民族文化促進會」會場。

未娶，爲張昊一生中少見的性情中人。正式學起西洋古典音樂，十二歲的張昊只覺得音樂很特別，有一種魔力，對未來是否要走這條路，雖不確定，但懵懂中還是繼續學下去。十四歲時，他便小試身手，幫長沙縣立第十三高等小學作校歌詞曲，這算是小張昊第一首發表的作品。

　　一九二七年國民政府奠都南京，並在十一月成立「國立音樂院」。「國立音樂院」乃參照法國「國立巴黎音樂院」的制度所創立，英文校名爲National Conservatory of Shang-hai，校址在新法租界純住宅區的畢勛路（Rue Pichon）十九號，是一棟連地下室四層的花園小住宅洋房[4]。院長由蔡元培兼任，蕭友梅任教務長，每月經費爲國幣三千零六十元，校舍之房租房捐以所收學費補助；一九二八年九月改由蕭友梅代理國立音樂

註4：張昊，〈悲憶黃自師——兼述上海音樂院十年〉，《樂典》，1期，台北，1985年11月25日，頁105-108。

院院長[5]。當時上海有一個工部局管絃樂隊（Shanghai Munipal Orchestra），其隊員除譚抒眞先生外，幾乎全爲歐洲人，蕭友梅院長便就該樂隊中擇其最精粹者，聘爲國立音樂院的教授。

張昊到湖北漢口從舒恩海（Schoenheit）夫人學習鋼琴，才學到法國式固定唱名（solfege），第二年便轉與德國人羅絲・羅德（Rose Rode）夫人學習鋼琴。還記得當時他是彈奏貝多芬（Ludwig van Beethoven）鋼琴奏鳴曲《悲愴》；另一方面，他則開始準備上海「國立音樂院」的考試。

十六歲時，張昊終於如願以償，以主修小提琴，順利考進上海國立音樂院。但才剛入學不久便遇到罷課學潮，這是因爲六月放暑假時，校方宣布凡留校住宿的學生，應繳八元的住宿費，學生表示不滿，由冼星海帶領與校方交涉。參加的學生有熊樂忱、蔣風之、洪潘、李俊昌、陳振鐸、張宋立、康婉秋等人，並得到鋼琴系主任黃瑞嫻與李恩科教授的支持，派代表至南京請願，學校幾乎停課。該年八月底，教育部長王世杰宣布改組國立音樂院，新成立上海「國立音樂專科學校」，重新招生，滋事的學生有

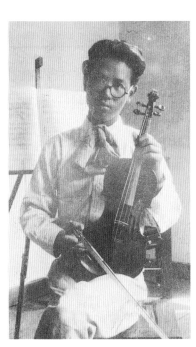

▲ 12歲的張昊拉小提琴的神情。

註5：宗青圖書公司編，《中國教育年鑑第一次》，第2冊，台北，宗青圖書公司，1986年，頁163。

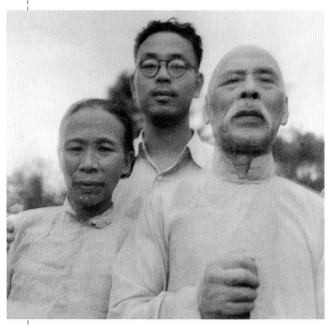
▲ 張昊（中）與繼母、父親難得的一張合照。

▲ 二嫂、二哥。

註6：張繼高、許常惠、蕭勤等主編，《蕭友梅先生之生平》，台北，亞洲作曲家聯盟中華民國總會，1982年，頁2-25。

十二人被勒令退學，兩位教授被解雇[6]。冼星海先到新加坡，後轉往法國；其餘學生如李俊昌、陳振鐸等，轉學至國立北平大學藝術學院，受教於楊仲子、劉天華、溥侗、唐趙麗蓮，及俄國小提琴家托諾夫等人。張昊也跟著轉至北平大學藝術學院，從楊仲子學鋼琴、劉天華學小提琴、唐趙麗蓮學音樂史，直到第二年二月才返回上海。

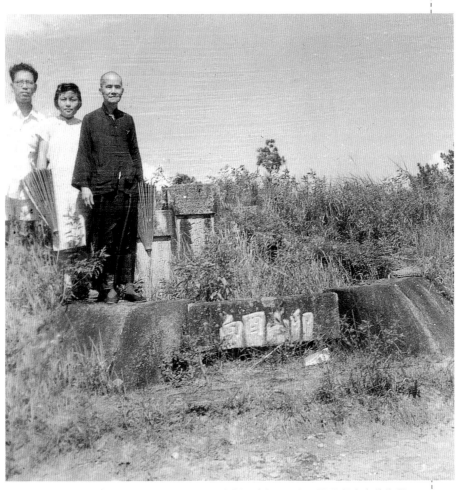

▲ 張昊母親段達之墓。母親於1928年11月逝世，享年 57歲，張昊與家人前往祭
拜，由左至右為：張昊、大哥之女、大姐夫。

西樂棟樑

【接受西式音樂教育】

改制後的上海「國立音樂專科學校」，由教育部任命蕭友梅為校長，設本科、研究班、附設高級中學、高中師範科及選科。本科分理論作曲、鋼琴、小提琴、大提琴、聲樂、國樂、師範等七組，修業年限不限，以修足規定學分為畢業標準。

校址位於上海法租界辣斐德路一三二五號。校舍是租用，內分校長室、會議室、辦公室、圖書室、樂器室等。男生宿舍設於辣斐德路，女生宿舍設於桃源村[1]。

門前一列法國梧桐，入門一望綠草如茵。大禮堂的威尼斯玻璃大吊燈下，展翼的紫紅色德國Ibach大鋼琴，呈現出豪華高貴的景象。從晚清以來的「租界」不受行政管束，一般風尚較歐化。音專學生大半為租界子弟，次則為江浙子弟，多不說國語，且喜於談話中夾雜英文字，以致與內地去的學生格格不入。四川一帶的學生稱到上海讀書為「留學上洋」，且自感土氣，所以居學生中之極少數[2]。

「國立音樂專科學校」的教學陣容，在當時皆是一時之選。當時在美國歐柏林大學和耶魯大學音樂院專攻理論作曲的黃自回國，校長蕭友梅聘請他出任教務長兼作曲組主任，自此蕭友梅與黃自全心全力的推動早期西式音樂教育，即「上海國

註1：宗青圖書公司編，《中國教育年鑑第一次》，第2冊，台北，宗青圖書公司，1986年，頁163。

註2：張昊，〈悲憶黃自師──兼述上海音樂院十年〉，《樂典》，1期，台北，1985年11月25日，頁106。

生命的樂章

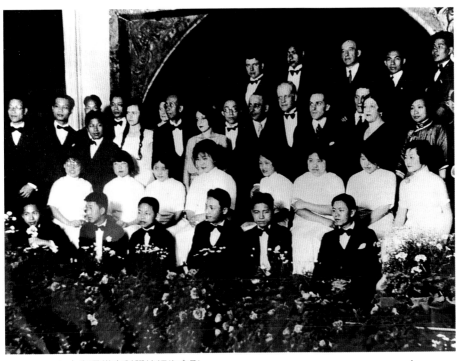

▲ 上海音樂專科學校師生合影。
　第一排左起第三人：陳又新、丁善德、戴粹倫、勞景賢。
　第二排左起第六人：喻宜萱，第八人：李獻敏。
　第三排左起第四人：胡然，第八人：蕭友梅，第十一人：黃自，第十二人：查哈羅夫，第十三人：富華，第十七人：胡周淑安。

立音樂專科學校」。當時還有韋瀚章擔任註冊主任，兼作詩詞與管理圖書，龍沐勛[3]教國文詩歌，梁就明教英文，朱英教琵琶，黎青主教音樂理論等；至於外籍教師有梅百器（Maestro Mario Paci）教指揮與義大利文，鋼琴課程有查哈羅夫（B. Zakharoff）、拉查雷夫（B. Lazareff）、皮利必可華（Z. Pribitkova）、阿薩可夫（S. Aksakoff）、柯斯特維茲（Kostevitch）、薩哈羅華小姐（Saharova）、呂維亭（Levitin）

註3：龍沐勛（字榆生）為朱祖謀之入室弟子，曾任暨南大學與中山大學中文系教授。

等，小提琴教師有富華（Arrigo Foa）、黎夫雪（Livshitz）等，聲樂教師有蘇石林（Vladimir Shushlin）、舍利凡諾夫夫人（Mmc. Selivanoff），長笛是佩伽紐克（Pecheniuk），單簧管教師有沙利伽夫（Saricheff）、維爾尼克（Vernick），低音管教師是佛利那（Forlina），小號教師是多波羅伏爾斯基（Dobrovofsky），理論作曲有福蘭克爾（Wolfgang Fraenkel）。對於海外學成歸國的本國優秀音樂家，蕭友梅也竭誠延聘到校任教，如周淑安教聲樂、合唱指揮，應尚能教聲樂、合唱指揮，趙梅伯教聲樂，李惟寧教理論作曲等[4]。所以上海音樂專科學校集中外人才於一處，可以說是自接受新音樂以來最熱烈的場面，上海成爲全國音樂的中心，堪稱亞洲最棒的音樂學校。

註4：丁善德主編，《上海音樂學院簡史》，上海，國立上海音樂學院，1987年11月，頁4-15。

▲ 張昊攝於上海音樂專科學校校園。

生命的樂章

在當時所有音樂學子的心中，皆非常期待能進入此校，張昊亦如此。一九三一年，他考進國立音樂專科學校高中師範科，主修聲樂，副修鋼琴。當年度高中師範科正取五名，包括張昊、劉雪庵、鄭彥嵩、金嘯遠、賀綠汀等五人[5]。

事實也證明了當時上海音專的同學中，成就了一批中國新生代的西洋音樂棟樑，例如：黃貽鈞、韓中杰、陳傳熙、李蕙芳、范繼森、吳樂懿、錢仁康、呂驥、陳田鶴、江定仙、賀綠汀、劉雪庵、林聲翕、丁善

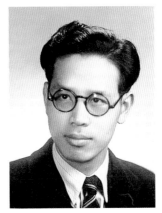

▲ 就讀於上海音樂專科學校時的張昊。

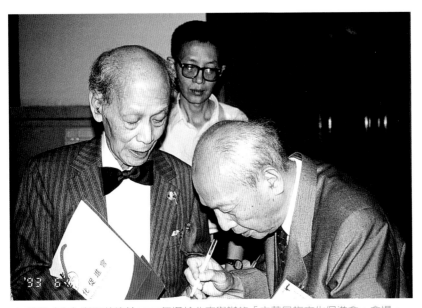

▲ 張昊（左）與丁善德於1993年攝於北京舉辦的「中華民族文化促進會」會場。

註5：《國立音樂專科學校校刊》，16期，上海，國立上海音樂專科學校，1931年9月，頁5。

德等人才。而張昊對丁善德有著這樣的印象：「一九二九年的初冬，他穿著黑呢中山裝，戴著藏青色法國小帽，手裏夾著幾本音樂書，在上學途中和我相遇，總是向我誠懇的微笑著點點頭，眼睛裏充滿了江蘇特有的山清水秀的神氣，一種謙虛聰慧、和藹可親的態度，很足以引起他人親善之情。」

一九三一年「九一八事變」，整個上海民心憤慨，國立音專的學生成立「抗敵後援會」，黃自與韋瀚章合作，譜寫著名的《抗敵歌》、《旗正飄飄》二首合唱曲，並鼓勵學生從事抗日音樂活動。

但是，這年年底，張昊因為經濟因素沒辦法繼續讀書，只好辦理休學到武漢中學教授美術與音樂課。在那裏，張昊認識了第一任妻子沈孝瑾，沈是四川人，兩人婚後育有一女張友熊。「友」字是張氏宗族第二十三代派字，「熊」字則是張昊當時認為中國的未來在俄國，所以「友熊」是友好蘇俄之意，但因後來一連串的失望，所以將「友熊」改為「友雄」。目前張友雄已經結婚，先生是一位生意人，且生了一個女兒，居住在天津；至於第一任妻子沈孝瑾，離婚後與一位甘先生再婚，生了六個孩子。

在武漢中學的教書生涯，對張昊而言，只是在經濟的壓力下，不得不的選擇，而重返上海國立音專則一直是他心中的夢想。兩年後，即一九三四年九月，他終於再度考入國立音樂專科學校，從蕭友梅、黃自、福蘭克爾學習和聲、賦格；從呂維亭、阿薩可夫學習鋼琴；從龍沐勛學宋詞；從梅百器學義大利

▲ 張昊（左）與同為上海音專的高材生林聲翕於 1984年攝於台北張昊寓所。

文、歌劇指揮；從蘇石林學聲樂。

其中梅百器是義大利人，其鋼琴師事李斯特（Franz Liszt）的弟子斯甘巴第（Giovanni Sgambati），青年時在米蘭的史卡拉歌劇院（La Scala）任歌手的練唱伴奏及教練師，著名的義大利聲樂家卡羅素（Enrico Caruso）在史卡拉歌劇院時期，即由梅百器專任教練伴奏[6]。民國前八年（1903年），他來過上海開鋼琴獨奏會，一九一八年再度重返上海，之後決定定居下來；一九二一年，他擔任指揮，從歐洲與本地聘請樂師，成立「上海工部局管絃樂隊」。

蘇石林是俄國人，在離俄以前於俄帝海都聖彼得堡的皇家劇院（Marinsky Theatre）與名低音歌手沙里亞賓（Fyodor Chaliapin），以A、B兩班輪流擔任歌劇低音主角[7]。因為張昊是

註6： 張昊，〈樂海餘壺瀝憶（4）〉，《樂典》，5期，台北，1986年3月25日，頁67。

註7： 張昊，〈樂海餘壺瀝憶（6）〉，《樂典》，8期，台北，1986年7月25日，頁48。

生命的樂章

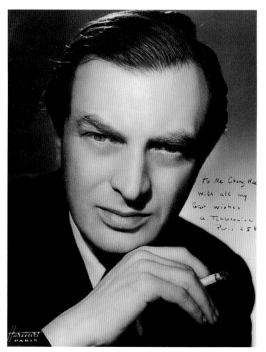

▲ 著名的白俄作曲家兼鋼琴家齊爾品於1948年在巴黎送給張昊這張簽名照。

男高音，蘇石林是男低音，所以張昊跟著他學習四年聲樂，並無太大進步。

反而是作曲老師福蘭克爾影響張昊最深。福蘭克爾是被希特勒趕走的猶太裔德國人，也是十二音列作曲家荀貝格（Arnold Schönberg）的弟子。

一九三四年五月，著名的白俄作曲家兼鋼琴家亞歷山大‧齊爾品（Alexander Tcherepnin）到上海，委託蕭友梅、黃自、查哈羅夫、阿薩可夫，再加上他本人共五人組成評委會，徵求以中國風格創作的鋼琴曲，以激發東方作曲家發揚民族音樂的信心。而蕭、黃二人曾宴請齊爾品夫婦，由韋瀚章與幾位高年級同學作陪，張昊也在座。齊爾品夫人是胖胖的美國人，她告訴張昊說：「我每次結婚，先生都是頭版新聞的人物。」張昊一聽噗哧一笑，而她也微笑以對。

齊爾品此次到上海，認識了上海音樂專科學校第一屆主修鋼琴的學生李獻敏，當時她是學校中鋼琴演奏得最好的。當齊

爾品離開上海、大家一起去送行時，他順手寫了一段旋律送給李獻敏，說：「這是我下一首樂曲的主題，是獻給妳的。」李獻敏畢業後，由蕭友梅致函中比庚款委員會，促使她留學比利時；幾年後，齊爾品離婚，從巴黎到比利時，因而成就了一段異國浪漫情緣。

在此次齊爾品徵求青年作曲當中，由賀綠汀[8]以《牧童短笛》與《搖籃曲》兩首曲子，分別獲得第一等獎與第二等獎。張昊在《新夜報》音樂週刊上，連續發表兩篇文章[9]以祝賀好友：「許多大都會的青年，都是從鄉村被吸引來的，所以衣冠盡是某種程度的都市化了，當你同他多來往的時候，便可以透過簡便的衣著，進而看出他有一顆頑強存在的農民的心。甚至

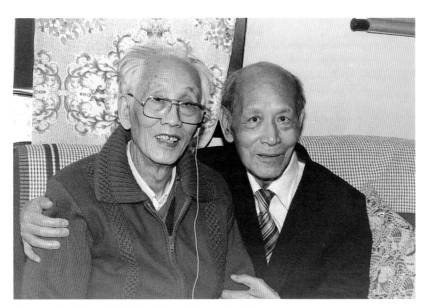

▲ 1990年，張昊（右）去探望身在上海的賀綠汀。

註8：賀綠汀，原名賀恺，湖南邵陽人，作曲家、音樂教育家，曾任上海國立音樂院院長、名譽院長。

註9：張昊，〈得車列普寧作曲第一獎金的作曲者賀綠汀〉（上、下），《新夜報》，9期、20期，上海，1934年11月29日、12月6日。

眼光敏銳的觀察者，也許一下子便能嗅出他身上的穀物與土壤氣息。賀君與別人不同之點便是，他不知什麼叫猶豫、煩悶、徘徊、畏怯、苦苛。照例，現代一般從鄉村或小鎮市來的小資產階級的青年，大概都是千篇一律地充滿了內心的矛盾、感傷、懷疑、苦悶、軟弱，尤其是書香子弟們，但在賀君卻是不然，他毫不費力地堅決、不停地忙著工作，充滿了歡樂氣氛，牛一樣地耕作，駱駝般拖負著繁多的重量，他毫不在意身體的瘦削，有一副非常堅韌的精神。我們談著中國的文化及其他方面的前途，我深深地印著他那充滿了樂觀的語調和眼光，他布滿魚尾紋的眼睛微笑著，彷彿業已看見新中國的人民及其文化活動的景象一樣。他認為乍看好像百孔千瘡被吸吮得成癆病鬼而毫無辦法一樣的中國，內在卻含有無窮盡的希望之實現。而且，在文化上、在音樂上也同在經濟上一樣，中國要做為世界的財富、全人類生活的富源，在世界舞台上演著要腳。」

張昊與賀綠汀是同行好友，年紀相仿，從十幾歲相識到九十餘歲賀綠汀去世[10]，一直保持聯絡。張昊第一次見到賀綠汀是在中學時期，當時嶽雲中學有音樂會，便前往聆賞，見到賀綠汀在台上演奏海頓（Franz Joseph Haydn）《D大調鋼琴奏鳴曲》，演奏得很好。之後，兩人又同時考取上海音樂專科學校，變成了同班同學，後來賀綠汀輟學到武漢藝專教書，張昊也休學住在武昌，因為在武漢中學教書，所以常常見面而熟識。張昊說：「賀綠汀性格天真、純潔、勇敢、熱誠，他對工作執著、踏實，對中國文化有抱負，我們常一起談論未來的期

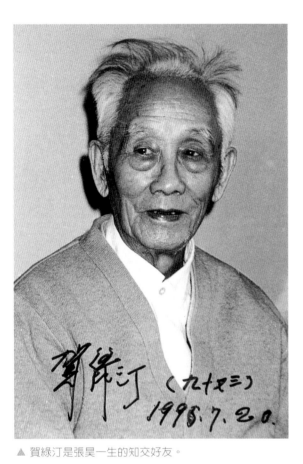

▲ 賀綠汀是張昊一生的知交好友。

望、抱負、理想，彼此成為好友。他九十歲大壽時，我還特地寫作了一篇詩聯，送到上海祝賀。」

當時張昊對音樂有許多理想與看法，稿件常發表於《新夜報》音樂週刊、《中華日報》副刊與《音樂雜誌》[11]、《音樂月刊》[12]等報章雜誌上，包括對音樂藝術的答辯、翻譯國外藝訊與國際音樂家的談話、對國內音樂環境的分析、音樂理論與樂評等約二十餘篇，一方面可訓練自己對音樂想法的敏感度，另一方面可賺取稿費，補貼家庭及學雜費用。

當然，微薄的稿費是不足以養家活口的，因此二十二歲就讀國立音專二年級的張昊，進入「明星」與「天一」電影公司配樂、作曲，負責音效、配音。當時他在電影方面的作品，有

註11：《音樂雜誌》是國立上海音樂專科學校的「音樂藝文社」出版的音樂刊物，自1934年1月至11月，共4期。

註12：《音樂月刊》是國立上海音樂專科學校出版的音樂刊物，自1937年11月至1938年2月，共4期。

《海葬》、《清明時節》、《解語花》等,而話劇有《陳圓圓》、《慶祝元旦》等。他的好友賀綠汀也受聘為明星影片公司音樂科科長與作曲股長,同一時期還有黎錦光、黎錦暉、陳歌辛、姚敏等作曲家,而演員包括當紅的周璇、夏霞、符盧保等人。

那十年內,上海乃至全國的建設蓬勃猛進,電影、唱片與廣播尤開史無前例的新局面。音專人的作曲與歌唱打入電影視聽社會,電影《都市風光》的主題幻想曲由黃自撰作,由梅百器指揮工部局樂隊錄音,梅百器還笑著說:「我都背得出來了!只有三分多鐘。」接著有轟動一時的倫理電影片《天倫》也是黃自作曲,由郎毓秀[13]主唱,那孤兒的哀歌「人皆有父,翳我獨無」響遍六百萬市民的上海閭巷。另外如賀綠汀的《儂冷如春冰》、劉雪庵的《何日君再來》都成了半世紀不衰的流行曲[14]。

年輕時的張昊為理想主義者,非常崇拜俄國的托爾斯泰(Leo Tolstory)與法國的羅曼‧羅蘭(Rolland Romain, 1866～1944),尤其是羅曼‧羅蘭的名著《聖哲‧約翰克利斯朵夫》,與《三巨人傳》(即《貝多芬傳》、《米開朗基羅傳》、《托爾斯泰傳》),對他的影響可說擴及一生。

羅曼‧羅蘭,為法國大文豪及音樂學者,著作範圍包含藝術評論、劇本、音樂家傳記、音樂學等方面,他並以《聖哲‧約翰克利斯朵夫》一書,贏得一九一六年的諾貝爾文學獎。

張昊曾經於一九三七年寫信給羅曼‧羅蘭。一封寄自遙遠的中國,一位陌生音樂青年的來信,羅曼‧羅蘭竟然親自回

註13:郎毓秀是攝影大師郎靜山之女,之後留比、法等國,是著名的女高音,為申學庸的聲樂老師。

註14:同註2,頁107-108。

信，並附上一張親筆簽名的照片，這對正在音樂道路上努力的年輕人而言，真是一劑強心針。張昊十分激動地打開信封，但是裏面是用法文書寫的，於是他請了一位懂英文與法文的印度人幫忙，將書信內容譯為英文，再仔細閱讀。這是一個音樂學習思想上的轉折點，因此這封回函令張昊視為無上珍寶，仔細用紙包著，張昊一生行旅多國，卻始終妥善帶著它且保存至今。信上的內容大致如下[15]：

「親愛的張昊：對於你寄來的長信，我很有興趣的讀它，但身邊有太多工作羈絆，所以不能馬上回信。

在你跟我說了這麼多之後，我建議你放棄鋼琴演奏，你所提到的貝多芬作品並不是很困難，你已二十八歲，在演奏的力量與速度上，都沒法完美達成，想再進一步獲得好的彈奏技巧已很難了，建議你可轉往音樂教育、音樂理論或藝術史方面。

我不贊成中國的音樂教育是單獨建立在西方模式上的，中國有屬於自己本質的藝術，若全盤使用西方教育模式，對中國是一大缺失，對全人類而言，也是損失了一個重要的寶藏。

喚起全國與全世界人類對中國固有文化的認識與喜愛，是你必須做的事！這不是重新製造一個新的國家民族文化，而是發揚你們偉大的民族資產，來豐富世界的文化。請喚醒所有人的力量與精神，結合人類的天賦與道德！

我將緊緊的握住你的手。

——羅曼‧羅蘭」

這封信影響了張昊後來的選擇。就讀上海音樂專科學校

註15：張昊與連憲升翻譯，蕭雅玲整理。

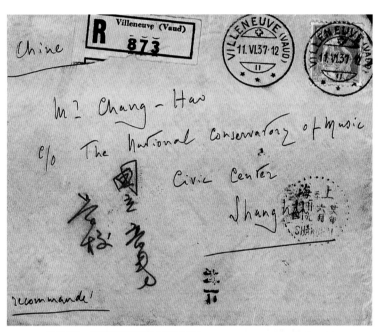

▲ 1937年羅曼‧羅蘭給張昊的回信信封。

▲ 1937年羅曼‧羅蘭的回信，令張昊十分振奮。

時，張昊是主修聲樂、鋼琴，但在收到這封信之後，同年畢業
的他，卻改與福蘭克爾學習理論作曲，後來甚至到巴黎音樂院
修讀音樂理論、樂曲分析等課程。另外，信中明確地指出中國
固有文化與藝術的重要，以及民族資產保存的必要性，因此張
昊日後作曲的素材，一直是將中國的音樂語言建立在西方理論
的架構上面，而重新組合蛻變為新的中國詩人風格樂曲，羅
曼‧羅蘭大師親筆書寫一封信的影響力，不容輕忽。

　　一九三七年六月，張昊從上海國立音樂專科學校畢業，這
年發生「蘆溝橋事變」，國民政府宣布全面抗戰。八月十三日
下午，日軍大舉進攻上海，砲聲隆隆，張昊乃躲避到法租界
內，此段時期上海租界有如「孤島天堂」，他繼續跟著音專的
老師福蘭克爾學習進修，一方面在動亂的寧靜中繼續作曲。

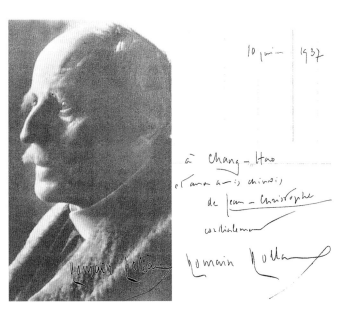

▲ 1937年羅曼‧羅蘭在回信中附上的簽名照。

【奠定文藝作曲家的地位】

八一三砲戰後，上海市區遭到砲彈轟炸，不久音專的校舍也不幸毀於日軍砲火。情勢緊迫，音專大部分師生已離開上海，到大後方（昆明、重慶）去了，但校長蕭友梅與教務長黃自，還有部分音專的師生仍孤軍奮鬥。十月，蕭友梅將音專遷入法租界，租樓上課。但是一九三八年黃自因傷寒症腸出血，孤獨病逝於上海海格路紅十字會醫院，享年三十四歲，蕭友梅痛失伙伴，精神上受到沉重的打擊。兩年後，即一九四〇年，「音樂教育之父」蕭友梅，也因操勞過度，肺病驟發，卒於上海體仁醫院，享年五十六歲[16]。兩位一生貢獻於音專、忠心於國家的一代宗師相繼殞落後，上海國立音樂專科學校便由親日派的音樂家李惟寧接管了。

張昊與陳田鶴創作了一首合唱曲《悼今吾宗師》[17]，以對中國音樂史上第一位「作曲導師」黃自，表達無限的追思與哀悼。

張昊於租界內作抗戰歌曲多首，一方面描述同胞受難，一方面鼓

註16：張繼高、許常惠、蕭勤等主編，《蕭友梅先生之生平》，台北，亞洲作曲家聯盟中華民國總會，1982年，頁27。

▲ 張昊年輕時的風采。

舞士氣，遂由作詞人蔡冰白編故事劇情以貫之，成爲四幕《上海之歌》歌唱劇，一九三九年四月，樂譜由上海現代出版社出版。劇分四幕，第一幕歌曲有三首：《上海之歌》、《思鄉曲》、《別流淚》。第二幕有四首：《哥哥你愛我》、《牧歌》、《我從鄉下來》、《忘了我罷》。第三幕有六首：《今夜又是好月亮》、《漫步》、《哥哥你愛我》、《我愛祖國的山河》、《黃浦江》、《合作歌》。第四幕有五首：《寒衣曲》、《女工歌》、《夢之歌》、《思鄉曲》、《上工場》。

本劇自九月三十日起，於上海市法租界內辣斐德路辣斐花園劇場首演，當時上海最大報《申報》皆有詳細報導，由張昊指揮，上海音專學生伴奏（目前的指揮家黃貽鈞、陳傳熙，在當時分別演奏中提琴與鋼琴），共九天十八場。主要陣容如下——導演：岳楓；編劇：蔡冰白；演員：白虹、龔秋霞、姚萍、梅熹、舒適、冉熙、陳明勳、夏霞、周曼華、孫敏、周起、洪逗、蔡瑾、王蒙納、沈斑茵。共有新曲二十四支，管絃樂隊十一人伴奏。

辣斐花園劇場演出十分成功，爲張昊在上海奠定文藝青年作曲家的地位。同時上海的電影與話劇正走向一個復興時代，例如黎錦暉、黎錦光兄弟創辦了「中華歌舞團」、「明月歌舞團」，當時不僅在國內演出，還紅遍南洋，在新加坡、泰國等地做演出。

張昊的《上海之歌》欲罷不能，法商百代（Pathe）唱片公司爲其錄製了八張唱片，暢銷南洋。接著又在蘭心大戲院演出

註17：顏廷階編撰，《中國現代音樂家傳略》，台北，綠與美出版社，1992年5月，頁211。

五天九場，由黃永熙指揮，《申報》有一篇文章報導[18]如下：

「《上海之歌》將重演，聖誕節起在蘭心大戲院。在上海的藝壇上，電影話劇正走上一個復興時代，雖因環境的關係不能將許多欲說欲為的搬運出來，但是過去的成績，尤其是話劇界，還是能予人滿意，他們充分的灌輸了意識給觀眾，同時也發揚了許多舞台的藝術。

最近，電影界、話劇界、音樂界的人聯合動員了許多人才，再度上演歌唱劇《上海之歌》。《上海之歌》是一個四幕歌唱劇，其中的歌曲，成為無線電播音中最受歡迎的節目，原因很簡單，因為《上海之歌》中每一支歌曲，都是非常動聽的，作曲者張昊君曾費半年以上的心血，為《上海之歌》而工作。

這次，最偉大的收穫便是音樂界的總動員，向來有識之士批評中國音樂的不求上進，汗牛充棟，而最大的癥結就在於音樂的人材藏在他們自己的圈子中，不肯為大眾而工作，他們只知道研究高深的音樂，而忽略了大多數的人與他們的距離，這次學音樂的青年男女，都自動參加《上海之歌》的演出工作，《上海之歌》中的合唱隊，由上海最著名的廣東聖樂團幫忙。

演員方面，有白虹、夏霞、蒙納、嚴化、紅薇等，導演是岳楓。上屆《上海之歌》的優秀人才，都陸續演出，另由研究聲樂的補充缺額，因此在演出方面，成就是可預卜的。這次《上海之歌》的上演是『樂藝社』成立後的第一次演出，日期是本月二十五日在蘭心大戲院。」

註18：〈報導《上海之歌》〉，《申報》，上海，1940年12月10日，第4張。

一九四一年十二月七日發生珍珠港事變，太平洋戰爭爆發，第二次世界大戰開始。當日軍坦克進佔上海英法租界，張昊的朋友陳歌辛因為作抗日歌曲被抓入日軍警備司令部受刑，張昊

▲　《上海之歌》的工作人員。後排左起：作曲家張昊、導演岳楓，前排左起：演員夏霞、編劇蔡冰白。

也因作抗日歌曲鼓舞中國人民士氣，被日軍視為抗日份子而遭通緝。陳歌辛被抓那天，張昊在路上走著，遇見一位學生對他說：「咦！你被放出來了嗎？」張昊驚問怎麼回事？學生說：「大家都說你與陳歌辛同時被日軍捉去的。」張昊大驚。

因為陳歌辛是上海人，出生在他父母自有房屋華格縣路，日本人早已查明，說捉就捉；張昊是外省

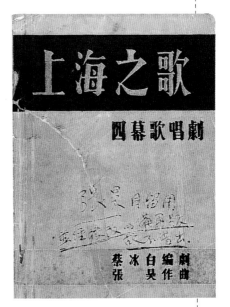

▲　《上海之歌》歌本。

（湖南）人，獨身在新聞路一一一〇號租一亭子間住，日本軍查不到，所以成了漏網之魚。然而他也不敢再回亭子間，於是便逃到三哥張孝睿家去了，並且叫三哥馬上去新聞路亭子間搬出他的鋼琴、書譜、被褥。二月初，他與一群反日友人，蓄鬚換長袍扮成紙商，先乘火車到杭州，再換公共汽車到餘杭，夜宿日軍前線之小旅舍，經日兵搜身、搜箱才得放行。次日早晨，一行十餘人步行至日華兩不管的田野，其間有飢餓野犬，便成狼性噬人，步行半小時之後，進入中國華人兵前，哨兵用華語高聲交談，口音聽起來是湖南人，於是大家公推張昊向前以湖南話向他們說明原委，哨兵在了解其來意之後，十分樂意為他們引路，向西北經臨安，上浙江天目山我方游擊區，暫時住在浙江省浙西行署的民族文化館[19]。

在天目山上，張昊謀得一職在孝豐中學教書，因居住在山中，衛生環境非常糟，蚊蟲、跳蚤滿室飛跑，對於來自上海都市的張昊，要適應實屬不易。

這時，上海音專已由汪精衛偽政府接管，任命李惟寧為校長。丁善德與勞景賢、陳又新等人，因不苟同

註19：摘自張昊寫給文霞姪女書信，2001年1月10日。

▲ 張昊攝於上海市街道一角。

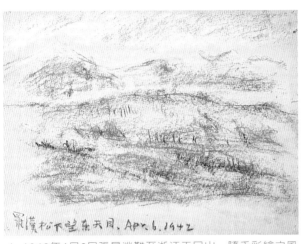

▲ 1942年4月6日張昊逃難至浙江天目山，隨手彩繪之風景。

汪精衛的偽上海音專，於是在一九四一年創立了「私立上海音樂專科學校」。張昊在天目山住了兩年後，返回上海任職於該校，教授理論與聲樂。當時在該校任教的先後有丁善德、勞景賢、陳又新、楊嘉仁、卓程如、陸仲任、朱琦、張昊、錢仁康、鄧爾敬、陳傳熙、王家恩、葛朝祉、錢琪等；此外查哈羅夫、富華、蘇石林等也在此兼課；著名的翻譯家傅雷、音樂學家沈知白等亦經常來校講課。由於教師陣容堅強，教學要求嚴格，校務蒸蒸日上[20]。

　　一九四五年日本宣布無條件投降，舉國歡騰，張昊作大合唱《民主勝利》，長約三分鐘。張昊在節目單中自述：「《民主勝利》為聯合國作。一九四○年聯軍自鄧扣克撤退後，歐洲人民雖慘受納粹重壓，但仍堅信民主國家終必勝利，乃發動V字運動，以三短一長之節奏為呼號，由歐洲迅傳至另一野獸暴力下之亞洲，終於響遍大地，作者感奮，乃取其節奏，譜成此曲；迄一九四五年，二獸穴均清掃，遂援筆填詞，詠俚言以申

註20：丁善德主編，《上海音樂學院簡史》，上海，國立上海音樂學院，1987年11月，頁16。

▲ 左起：李渙之、張昊、丁善德等幾位好友於1993年在北京舉辦的「中華民族文化促進會」中合影留念。

鬱志，尤寄殷望於人類之將來焉。」

本曲首演於一九四五年十月十日上海市政府慶祝國慶藝術公演之中，地點為上海蘭心戲院。另外，上海市政府交響樂團的首次音樂會，演奏了三首曲子，指揮梅百器更是將張昊的《民主勝利》大合唱與德弗札克（Antonin Dvořák）的《第五交響曲「新世界」》及葛利格（Edvard Grieg）的《a小調鋼琴協奏曲》並列於曲目中。

一九四六年，張昊參加戰後第一次的教育部公費、自費留學考試。自費留學考試錄取名單，音樂類別有九名，包括：張昊、馬恩宏、董光光、朱宣育、鄭新庭、尚文仲、董少元、鄧昌國、李天鐸。留法交換公費生中，音樂學生共錄取五名：張昊、馬孝駿[21]、張鴻燾、鄭新庭、洪士珪。在這自費與公費兩項考試中，張昊同時得到兩個榜首，成為中法兩國政府公費交換學生[22]，其國文分數尤其優異。馬孝駿先生從法國回國應試，以第二名居次。

註21：馬孝駿，浙江寧波人，主修小提琴，曾任文化大學音樂系系主任，為大提琴家馬友友之父。

　　之後張昊由教育部安排受訓加強語文，第二年才出國。臨出國前，張昊回家鄉與親人、友人告別，他潛意識中感覺到此番返家，可能是這輩子最後一回了。張昊與年邁老父拜別時，大家聲淚俱下，其父親送至柴門時所說的最後一句話是：「今生恐難再相見，么兒保重！」

　　一九四七年，三十四歲的張昊揮別了熟悉的土地，開始了他另一段人生的新旅程。

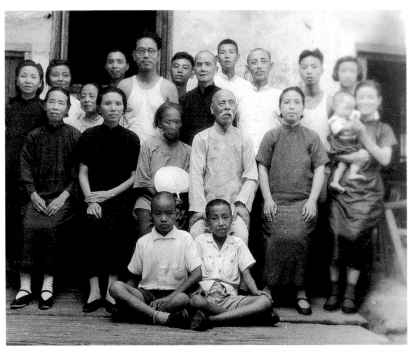

▲ 張昊出國前，返鄉與家人、友人合影。第二排左三：張昊之繼母、左四：張昊之父、第三排右五：張昊（戴眼鏡）。

註22：宗青圖書公司編，〈第六篇學術文化──第六章國際文化合作〉，《中國教育年鑑第二次》，台北，宗青圖書公司，1986年，頁92、96-97。

生命的樂章

異鄉遊子

【浪漫巴黎陶冶靈感】

一九四七年八月二十六日,張昊由上海乘船出發,那是一艘荷蘭舊貨船,前往香港。張昊與同榜留歐的學生被安排在船底最下層,悶熱不見天日,打地舖,吃「大鍋飯」——每人發一隻特大菜碗,飯、菜、湯全在裏面。這使人想起華工被騙去開巴拿馬運河,被叫做「豬仔」的情況。

到了香港等了三天,換上英國的戰時運兵船蘇格蘭皇后號,船重二萬六千噸,每個房間擠了十二個人,六張上下舖位,張昊與鄧昌國睡上下舖。這種情況比荷蘭豬仔船好多了,可以上甲板看大浪、看日出日落、看飛魚,在阿拉伯海還看見一隻鯨魚。他們就這個樣子經新加坡、印度洋、紅海、地中海到英國利物浦登岸,時間恰好是十月六日,隨即乘火車到倫敦,我國大使錢泰先生

▲ 張昊在巴黎的寓所十分小巧。

留全體留歐學生歡度國慶日。張昊天天與鄧昌國、馬孝駿等人一起看博物館、看公園、聽音樂會，還看到作曲家理查·史特勞斯（Richard Strauss）滿面紅光從包廂向歡呼的聽眾鞠躬。倫敦給張昊的印象是：英國人愛護樹木花草和他們戰後飲食劣貧無味。

十月十四日晚上，張昊搭乘火車到巴黎，正逢總罷工，無電燈、無公車，一路摸黑由城北走到南門，在一家有臭蟲咬人的小旅館度過第一個巴黎之夜，做爲以後多少年艱苦留學生涯的象徵式的開始[1]。

張昊在巴黎音樂院學習了七年，本來公費期限是兩年，後

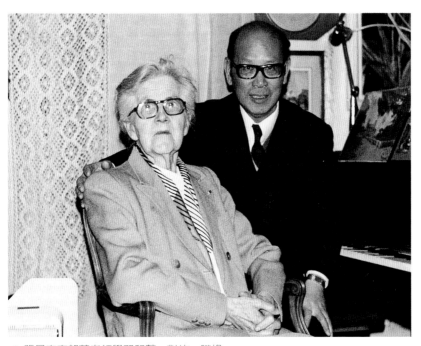

▲ 張昊向布朗惹老師學習和聲、對位、賦格。

註1：魏偉琦，〈融匯中西文化的張昊博士〉，《創新周刊》，293期，台北，文化大學，頁10－11。

▲ 布朗惹的簽名照——「親愛的張昊，為我們的親情。布朗惹，1973年。」

來因為學業未完成，繼續向法國政府申請延長兩次，才得以完成學業。原本張昊還想再申請第三次，但法國政府說：「你再拿，不成了養老金嗎？」

一九四七年至一九四九年，張昊跟著達流士・米洛（Darius Milhaud）、娜狄雅・布朗惹（Nadia Boulanger）與賈隆兄弟（Prof. Jean & Noel Gallon）學和聲、對位、賦格[2]。米洛和布朗惹小姐已是當時法國具有國際性知名度的音樂教師，布朗惹小姐門下學生曾有著名鋼琴家李帕替（Dinu Lipatti）、英國作曲家

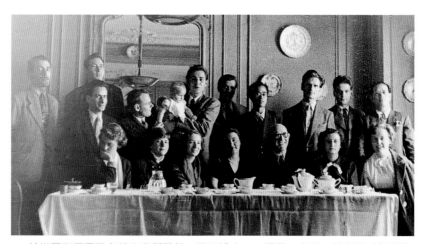

▲ 於樂團指揮畢果老師的寓所聚餐。第二排右一：張昊，右四：張寧和（旅居比利時小提琴家，為張昊好友）。

註2：張昊，連憲升訪談記錄。

巴克萊（Lennox Berkley）、美國作曲家柯普蘭（Aaron Copland）及皮斯頓（Walter Piston）、卡特（Elliot Carter）等人。而諾耶爾·賈隆（Noel Gallon）則是當時巴黎音樂院的和聲學教師，張昊稱之為「和聲王」，他同時也是梅湘和許多當時代法國作曲家的和聲老師，所以張昊日後作曲裡精鍊的和聲寫作，即來自賈隆的教導[3]。

一九四九年至一九五二年，張昊則從畢果大師（Eugene Bigot）學樂團指揮。一九五〇年至一九五三年從奧班（Tony Aubin）學作曲。

▲ 1978年張昊再訪布朗惹老師。

註3：同註2。

每天晚上，張昊獨自一人返家後，總會將今天所學習到的心得記錄下來，從一九四七年八月至一九五七年共有五本札記，從這些手稿中可看出張昊對自己的期許與視野的改變：

　　「繁華巴黎乃美之自由，永遠不忘，自由、自然、放浪、不羈，一切禮法、條文、宗旨皆為敝屣。」

　　「我要用音樂的演奏與組織表我生命，我要用餘生生于國際間，成為國際公民！」

　　「到巴黎後，思想的最大進步，為對於古今及將來的統一。法國人極循古、極執今又極採新，今中國只知敬古而遠之，又不能執今，徒有書本空泛死觀念，美國則無古又無將

▲ 友人來信寄上的照片，右下為國畫大師張大千。張昊在留法期間與張大千結識，從此成為好友。照片背後寫著：「這是我們結婚後的第三天，張大千『八哥』請我們在他家裡玩了一天，他很牽掛您。」

▲ 張大千送給張昊的畫。

▲ 張大千送給張昊妻子（鮑瑟）的畫。

來，迷失於數目字與刺激的機械力。法國民族不但在時間上向遠古的洪荒、現代的工業社會交通組織，又伸手攀及中國、美國、非洲、俄國、西班牙等，像一隻章魚，故以生活言、以做人言、以文化言，法國是世界的都城，人類的老師，同時也是人類最好的學生。」

「欲求永生的生、身後的名、出人頭地，先應試著去求一生的生，本分的生，看清自己不過蘆湖之一葦，承霞沐雨浴日以自生，勿貪身後名，勿求分外地位利益，勿以有涯之生殉無

涯之知。你願你自己是存在著呢？不存在著呢？答案是願存在著。」

在巴黎音樂院中，張昊作了許多樂曲，包括室內樂《絃樂四重奏》、《雙簧管三重奏》、木管五重奏《導奏與快板》、管絃樂《中國故事小女婿相親》（此曲也有鋼琴版）、交響詩《中國山水畫》、《劉阮入天台》、芭蕾舞劇組曲《楊貴妃》等。

當時中華民國駐聯合國教科文代表（UNESCO）是郭有守先生，住在巴黎第十五區，他稱自己為「藝奴」，即是最尊敬藝術家、願服其勞、常安排藝術家們到歐洲展覽、表演。有一年期末作品發表結束後，張昊直奔郭有守先生寓所吃飯，那期間張大千先生也作客住在那裡，為座上賓，席間相談甚歡，張大千還贈他兩幅畫，一幅掛在德國科隆家中，另一幅則收藏在

▲ 期末考後與同學一起到中國餐館吃飯，大家對於拿筷子感到有趣（右起第四人為張昊）。

▲ 由右至左：張昊、伴奏姜夔詩詞的法國女同學、程紀賢。

台北寓所。後來張昊回台灣定居，也曾到「摩耶精舍」。張大千先生的廚藝非常好，還親自下廚請張昊夫婦吃飯，並畫了一幅畫送給張昊的夫人。

張昊在法國與中國同學的交往情形我們了解的不多。他和馬孝駿先生的關係雖然未必融洽，但兩人曾經連袂拜訪高年的長髯作曲家查爾士‧寇克朗（Charles Koechlin）。另外，張昊和雕塑家、作家熊秉明先生也有交往，他曾經提到，熊秉明有一次到西班牙旅行回法國，對於西班牙風土景物的印象有著「中古的、中東的」描述[4]。

另外，還有一位程紀賢，後來改名爲程抱一，他是才華洋溢的青年，能演唱、作畫，能談詩、聊文化，張昊後來還曾請他演唱自己的作品。程抱一是在一九二九年生於江西省南昌市的一個書香世家，一九四九年獲得獎學金至巴黎留學，此後定居法國，於一九九九年六月三十日獲法國政府頒贈榮譽騎士勳章；二〇〇一年十二月，法國最高學術機構法蘭西學院則贈予

註4：同註2。

生命的樂章

▲ 1950年到義大利從波勒維羅西學聲樂。

「法語系文學大獎」最高榮譽。

　　在巴黎就學的期間，張昊曾暫停公費到羅馬與西班牙作短暫的停留。一九五○年夏天適逢「聖年」（Anno Santo），前往羅馬朝聖，火車只需半價，張昊初遊義大利，住在青年旅舍，在義大利跟著波勒維羅西（Manfredo Polverosi）學聲樂，不到四個月便能輕鬆唱至High C。波勒維羅西是聲樂家，佛羅倫斯人，在米蘭史卡拉歌劇院唱男高音，也曾到聖彼得堡皇家劇院與俄國男低音聲樂家沙里亞賓同台[5]。

　　另外，張昊也很嚮往西班牙的建築、音樂與藝術文化，所以陸陸續續遊覽四次。西班牙的音樂偏重角調，大異於歐洲音樂，此地的建築特色是家家有天井與圍樓，與中國相似，此外西班牙人皆好客，尤其在西班牙南部，每每外出散步時，許多住家大門敞開，可見到院中有石榴樹、流水，婦女小孩們皆熱情招呼，有如中國之重人情味。

【梅湘開啓音樂視野】

　　一九五○年至一九五四年，張昊從梅湘學樂曲分析與音樂

註5：張昊，〈樂海餘壺瀝憶（6）〉，《樂典》，8期，1986年7月25日，台北，頁49。

美學，每週一、四、五上課。張昊是當時梅湘班上唯一的中國學生，梅湘的分析課經常上到傍晚六、七點，大多數法國學生一下課就匆匆離開，到學生餐廳吃晚餐，而張昊則因多是回家自己煮飯吃，所以並不急著離開教室。他經常在下課後留下來再和梅湘請教問題，也因此張昊有機會抄錄、整理了許多梅湘上課的樂譜裡的詳細註解。梅湘因為當時是獨身，其第一任髮妻在精神療養院中，尚未與第二任妻子鋼琴家依逢娜・羅里歐（Yvonne Loriod）結合，所以七點鐘音樂院關門後，偶而也邀請張昊一起晚餐閒聊。另一方面，由於張昊的家學淵源，梅湘遇有中國文化方面的問題，尤其是他感興趣的《易經》，也經常向張昊請教。梅湘在他的訪談錄《時間與色彩》裡便提到張昊是他第一個中國學生，並且是一個「非常有文化教養」的中

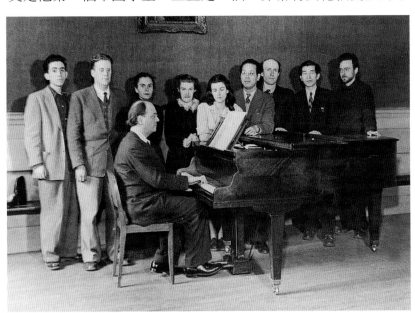

▲ 梅湘老師的「音樂美學」課程的上課情形，右四為張昊。

國學生[6]。

梅湘是一個集音樂家與鳥類學家於一身的人，這並不多見，作曲家許常惠教授曾說，在法國留學時，經梅湘特准他旁聽「音樂分析」課，因其名氣太大，學習作曲或音樂的精英都去聽課。課堂中播放中國平劇、葛利果聖歌、非洲音樂，甚至鳥叫聲的錄音，起初大家以為梅湘是歐洲古典音樂的叛徒，上過課後才知道梅湘是根據歐洲傳統音樂的分析，來建立新的世界音樂系統[7]。所以梅湘的音樂在當時屬於先進的新音樂，張昊花了許多時間來了解他的音樂語言。

▲ 1978年，梅湘告別杏壇的最後一堂課，張昊特地到訪。前排右一為張昊，右四為梅湘。

音樂小辭典

　　葛利果聖歌（Gregorian Chant）是羅馬天主教會的祈禱讚美詩，為中世紀最重要的一種宗教音樂。大約於西元第六世紀末，教皇葛利果（Pope Gregory Ⅰ）為了統一教會的崇拜儀式，下令採集民間歌謠（Chant），換成宗教歌詞，以做為羅馬教廷的正式崇拜音樂。在他之後的教宗們繼續著這樣的使命，幾千首歌謠被保存下來，統稱為葛利果聖歌。

▲ 1954年，巴黎音樂院「音樂美學」課程，張昊以第一名結業。

由於張昊的年紀比起一般法國同學大得多，因此和他班上的法國同學並無親近的私交，但許多梅湘班上的法國作曲家如魏柏（Alan Weber）、顧特（Serge Gut）、卡斯特瑞德（Jacques Castérède）都記得張昊。前兩位作曲家在訪問台灣講學時也都會和他聯繫、會面。而曾經長時間擔任里昂音樂院長的作曲家紀貝爾‧阿弭（Gibert Amy）在梅湘班上學習時雖然還是個小孩子（張昊語），但他遇有中國或台灣學生到里昂和他學作曲，都會頻頻詢問張昊的消息[8]。

一九五四年張昊在梅湘班上的「音樂美學」科目，以第一名滿分結業，巴黎音樂院的學程也在此告一段落。

張昊從巴黎音樂院畢業後，加入法國作曲家音樂協會（Des Auteurs，Composiiteurs et Éditeurs de Musique）。其作品管絃樂曲《中國故事小女婿相親》，將中國古代流傳的唸謠譜成樂曲，於挪威貝根（Bergen）國際音樂節演出，由匈牙利指揮家卡拉古力（Carl Garaguly）指揮，這對張昊是一個極大的鼓舞，促使他在音樂作曲上努力不懈。

生命的樂章

註7：編輯部，〈梅湘〉，《汎亞國際音樂文化雜誌》，9期，高雄，1988年12月1日，頁6-7。

註8：同註2。

人生轉捩點

【進入大師養成班】

巴黎音樂院畢業後，一九五五年七月十五日～九月十五日，張昊到了義大利思也納城（Siena），城裡有器濟伯爵（Conte Chigi-Saracini）宮辦的「器濟音樂院暑期大師養成班」。思也納城據說有一半是器濟伯爵的產業，他獨居在「器濟宮」（Palazzo Chigi），無子女親屬。伯爵從小即愛音樂，集中每年租收款項創辦「器濟音樂院」（Acccademia Musicale Chigiana），每年從五月起接受世界各國音樂高等學院已畢業或高分成績推薦的學生報名，七月十五、六日考試，整天上課滿兩個月，拔優參加結業音樂會，授予伯爵親手簽名證書，再加以兩週外聘名家密集的「九月音樂節」，然後散學。在大師養成班中，每月可領義幣三萬里拉的公費。

這個音樂院最可貴的是，敦聘世界樂壇之大師教授師資，有西班牙的大提琴名師卡薩爾斯（Pablo Casals）、卡沙多（Gospar Cassadó）、法國的拿發拉（André Navarra），鋼琴有智利的阿勞（Claudio Arrau）、波蘭的薛悅斯基（Szewiezky）、羅馬的阿葛斯提（G. Agosti）、威尼斯的哲爾林（Gerlin），吉他大師西班牙的塞葛維雅（Andrés Segovia）、小提琴大師曼紐因（Yehudi Menuhi）、法國的阿斯特呂克夫人（Yvonne Astruc），

伴奏大師法瓦雷托（Favaretto）及史卡拉第（Scarlatti）交響樂團全體團員等等[1]。

　　張昊第一年從堪彭（Paul van Kempen）學交響樂及歌劇指揮，從弗拉齊（Vito Frazzi）大師學作曲。堪彭為荷蘭人，阿姆斯特丹的康瑟德蓋堡（Concertgebouw）大樂廳指揮，為孟格伯（Willem Mengelberg）大師的嫡傳弟子。

　　在兩個月期間，張昊依義大利威尼斯詩人華雷利（Diego Valeri）詩詞，作成抒情曲二首《Due Liriche》，長約五分鐘，運用的是弗拉齊發明的「大小互換音階」（scala alternata），即大二度與小二度互相銜接，亦法國梅湘所用的「第二調式」（Mode II）技巧。

　　第二年暑假，再次入「器濟大師養成班」。因堪彭大師一九五五年十二月去世，由義大利

▲ 張昊與思也納著名的鐘樓。

註1：張昊，〈漫憶器濟樂院與梅塔〉，《罐頭音樂》，台北，1984年8月，頁20-22。

生命的樂章

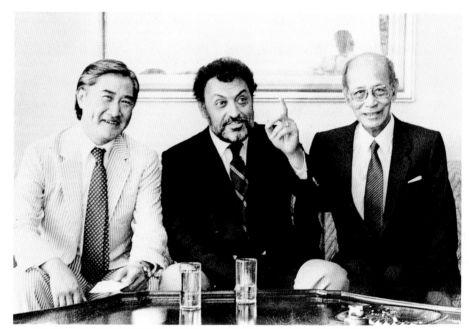

▲ 1984年紐約愛樂交響樂團來台演出，指揮祖賓．梅塔是張昊在器濟音樂院的同學。由左至右：吳季札、梅塔、張昊。

註2： 祖賓．梅塔，指揮家，1936年生於印度，先後擔任洛杉磯愛樂、紐約愛樂與以色列愛樂的音樂總監。

註3： 科林．戴維斯，指揮家，1927年生於英國，曾任BBC交響樂團指揮、倫敦皇家歌劇院藝術總監。

崔啓（Carlo Zecchi）大師繼任指揮課，同班中有印度的祖賓．梅塔[2]（Zubin Mehta）、英國的科林．戴維斯[3]（Colin Davis），結業音樂會中，柴科夫斯基（Pyotr Il'yich Tchaikovsky）《第五交響曲》，由張昊指揮第一樂章，祖賓．梅塔指揮第二樂章、第三樂章，第四樂章由戴維斯指揮。

　　張昊於思也納城完成歌劇《浣紗溪》（Sur le Ruisseau）（法文），長約十二分鐘，於器濟音樂院之音樂會演出。劇詞為張昊長住巴黎的朋友周麟博士所寫的法文，戲劇女高音主唱，女聲三重唱扮浣紗女，取材《王寶釧》故事。

　　一九五七年，四十四歲的張昊第三次參加暑期「器濟大師

養成班」，作《懷仙納》[4]（Nostalgia di Siena）（義大利文），此曲獲國際第三獎，長約八分鐘，為大合唱加一女高音主唱，交響樂團伴奏，由思也納城詩人封丹尼（Carlo Fontani）作詞，為張昊對中古堡壘山城的辭別之情，並將每年八月十六日，全城十七區的無鞍賽馬（Palio）的情形，加上城中廣場（Pizza del Campo）一隻籠中八哥所唱的短句「la sol la sol mi」融為主題。

　　從十六歲考進上海國立音樂院開始，到畢業於巴黎音樂院，再參加三年的器濟音樂院暑期班，在音樂中努力學習了三十年，在巴黎生活了十年，張昊仍無法以音樂謀生。器濟音樂院之暑期大師養成班，對張昊而言，有如灰姑娘穿上魔法的衣裳，參加了王子的晚宴，但十二點鐘聲響起時，必須恢復原來的模樣。一個外國人如何在巴黎謀生呢？暑期結束後回到巴黎，為了生計，張昊到傢俱店當了兩年油漆工人。

　　接下來人生的路該怎麼走？想回中國，家鄉許多親朋好友不是入獄就是去世，而回中國的命運詭譎難測，加上長沙老家父母已逝[5]，似乎沒必要賭上自己的未來。到台灣？那裡無親無友，子

▲ 1956年，器濟音樂院結業證書。

註4：「仙納」即「思也納」。

註5：1955年11月，張父張萬永於中風後21天過世，享年87歲，葬於長沙老家山中。

然一身，也沒有意義。剛好此時台灣有八七水災、台海發生八二三砲戰、大陸又有逃港難民潮，獨自一人的張昊並無家累，一人溫飽，全家無恙，所以選擇繼續留在巴黎。

終於，一九五九年已經四十六歲的張昊，在法國巴黎大學（Sorbonne）內設高等漢學研究所（Hautes Etudes Chinoises）圖書館中，任書目編纂員三年，這是異鄉生涯中所獲得的第一個固定工作，也是從音樂轉往漢學領域深論研究的開始。

【修得桂冠博士文憑】

在巴黎大學任書目編纂員期間，張昊曾將南宋姜夔詞曲以五線樂譜譯出，結合音樂作曲與漢學的知識，依楊蔭瀏與邱瓊蓀所著及英國劍橋大學教授皮肯（Laurence Picken）所譯的譜，加以節奏的釐訂，再以對位手法加長笛伴奏，請程紀賢（即程抱一先生）歌唱姜詞，巴黎音樂院一位女同學吹奏。第二年二月，於巴黎吉美東方博物館（Musee Guimet）公開演講姜夔詩詞，再度發表本作品，聽講的人很多，演講廳坐不下，只好將大門、窗戶打開，此次講演十分成功。

一九六二年夏天，又是張昊生命的轉捩點，他參加荷蘭萊頓大學（Leiden University）國際漢學會議，並宣讀〈姜夔白石道人歌曲之研究與演唱〉論文一篇。這個國際漢學會議是由漢學家何四維（Holswe）主持。當時的自由大學東亞研究所（Ostasiatisches Seminar）主任霍福民（Alfred Hoffmann），於會議中立即商聘張昊為講師（Lektorat fur Chinesische Sprache）。

　　十一月，四十九歲的張昊，告別了居住十五年的巴黎，動身至德國西柏林自由大學（Frei Universitaet Berlin）當漢學講師，教授中國文學。

　　霍福民曾在中國居留七年，為詩詞專家龍沐勛之學生，而張昊亦為龍沐勛之入室弟子，故彼此有同門之誼，張昊於課餘時間，便教霍福民明末清初之詩詞。

　　當時張昊的住屋是分租一位寡婦的餘屋，在 Finkenstein Weg 六十二號，張昊譯之為「墳坑思歎路」，如墳坑的房子，可見回家並不愉快。

　　在德國自由大學教書，一張文憑是很重要的，於是一九六四年，張昊決定繼續追求人生生涯的高峰，到義大利拿坡里大學東方學院（Istituto Universitario Orientale）東亞研究所就讀博士班。在歐洲，要以音樂，尤其是作曲維生，並不是一件容

▲ 張昊（右）與恩師作曲家梅湘甚為投緣。

易的事，所以，張昊到義大利一邊教中文，一邊從事音樂以外的研究。因為他對語言文字喜愛較深，所以他還研究德語、法語、義語以及西班牙語等。另一方面，他也在學院中擔任漢學講師，教授中國文學與中國哲學，直到四年後獲得文史博士學位。其博士論文題目為《陰陽二字之宇宙涵義》（Implicazioni

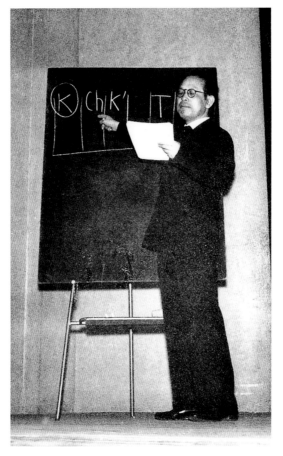

▲ 張昊演講時的神情。

cosmogoniche delle parolecaratteri yin e yang enucleate attaverso un'analisi etimologica.）（義大利文），指導教授為羅恩可尼（Philippani Ronconi），此論文榮獲褒榮（con lode），張昊以五十五歲高齡，修得桂冠博士文憑。他並首創「乾坤義法」，作為現代哲學研究的方法，並用此為工具，來處理中西文化的比較研究。

　　「乾坤義法」是一項很特殊、銳利的工具，並不是籠統的空泛理論。以此將中西文化分門別類，語言、文字、文學、音樂、繪畫、建築、戲劇……甚至經濟、商業、街道設計等等，逐項分別比較，以求得結論。

　　他指出「易經」中的「乾」、「坤」，在「老子」中以「有」、「無」兩個字出現，如果拿它解說我們的建國綱領，則「乾」代表著教育，「坤」代表著經濟──富而後教之。

　　民國以來，我們吸取了不少西洋的哲學思想，從西洋宗教，到希臘的審美思想、名物理論，以及現代的各派哲學，龐雜而無體系，使年輕人眼花撩亂，不知如何擷取吸收，作為個人與集團的生命指導。「乾坤義法」就是要使用「乾」、「坤」這兩把鑰匙，去解剖、去解決這些複雜的問題。

　　西洋文化代表著「坤道」，因而處理事物均由小到大，例如信封先寫收信人之名之姓，繼以門牌號碼、街名、城名，最後才是國名。但中國則相反，由大到小，所以中國文化代表著「乾道」。中、西文化各有其利弊，正如莊子所說：「自細視大者不盡，自大視細者不明。」所以，中國文化和西洋文化應該互相合作，互取對方的長處。然而，「總是由乾道來領導坤道！這是天理，也是自然法則。」

　　從西德到拿坡里的生活，加以對時勢的感慨，使張昊寫了一首詩《諧歌寄德友》，發表於《中國一周》雜誌第七十八期：

　　面壁三年虎兔龍，如魚游釜獸居櫳。

幸能跨鶴常飛出，卻令腰纏金漸空。

金空樂的一身輕，好學個秋雁南飛過嶺行。

離柏林悲菩提葉落沒階砌，到南歐喜梧楓一望青。

按下雲頭覷見山環水，便降到依山抱海那坡里。

好在百年夢短身如借，且拿坡里陋巷當家住。

鄰女好奇暗相窺，隔簾婷婷娜頗麗。

柔歌夜夜穩伴火山眠，試釣朝朝聊共人魚戲[6]。

秋菊堆金秋蟹肥，秋菌烤餅甘香脆[7]。

榨汁咖啡蛤蜊麵，農釀葡萄亦堪醉。

達人之命遇而安，莊生教我受之喜。

況復卜居山海勝仙境，老夫今夕死可矣[8]！

有時夢憶柏林圍城居，半城花樹春光媚。

康德街頭啤酒店，萬牲園裏鴛鴦隊。

哈維河上白帆舟，萬湖澄碧千秋翠。

緩歌輕槳柳垂塘，細步軟鞋花繡地。

雙雙攜手下春臺，又過朱欄橋外去。

我率群生林下課，牡丹亭內論詩義。

李杜篇章耀千古，異族同生鳴感佩。

北國人情真厚樸，銘我楚狂心與肺。

偶檢書中頁夾菩提花，猶向北風揮老淚。

可憐哥德之裔民，強被劈心切為二。

醒時怒欲持大鑱，鐵壁鋼牆皆鑱碎。

醉時泛入深藍地中海，櫂歌一曲浮波睡。

註6： 南有卡布里島，島端二巨嶼蹲水中，相傳是二美人魚，誘溺漁夫，仙聖咒之，乃化為巖，姿態優美。

註7： 即披薩。

註8： 拿城山海絕麗，古諺云：「朝見拿坡里，夕死可矣。」

　　一九六五年十二月，張群[9]以特使身分赴梵蒂岡，參加天主教教廷大公會議，並訪問羅馬城，即興口占詩諺《不老歌》，中華民國駐聯合國教科文代表郭有守先生將詞唸給張昊聽，要他譜曲，於是張昊將它作成二部合唱曲《不老歌》，長約二分鐘。《不老歌》是張昊在拿坡里這段時間少有的創作，樂譜一九七五年四月由台北華岡書城出版。

　　一九六六四月復活節假期，張昊與學校阿拉伯系師生組團到非洲摩洛哥旅遊，海上航行途中，還教大家合唱《不老歌》，大伙唱得很起勁，「聲出於歐人之口，擴揚於非洲之野，聽之竟成華夏之聲，乃益樂其效之七海而皆準之奇象矣。」回到拿坡里後，看了囤積十天的《中央日報》，一看！哎呀！標題寫著「郭有守投匪！」他的妻女是共產黨員，難怪郭有守會如此做。

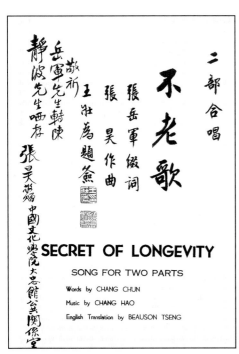

▲ 《不老歌》樂譜封面。

註9：張群，字岳軍，四川省華陽縣人，為軍事政治家，致力改善中日邦交。

醉心漢學

【大量發表漢學論述】

國際漢學會議是在二次世界大戰後，由英法荷之著名大學教授發起，每年在不同的自由國家舉行，時間多選於夏初。

一九六一年，張昊第一次參加國際漢學會議（International of Chinese Studies），是在西德漢堡大學召開。之後的十五年，他每年皆參加此會議，行旅多國，並以英文、法文、義大利文等語言發表宣讀多篇論文。

▲ 1963年於義大利都靈大學宣讀〈開元詩譜之解析及演唱〉。

▲ 1967年參加美國密西根大學的漢學會議後，攝於旅途中。

　　張昊的第一篇漢學論文，是他參加荷蘭萊頓大學國際漢學
會議所宣讀的〈姜夔白石道人歌曲之研究與演唱〉。之後陸陸
續續有數篇，包括：於義大利都靈大學宣讀〈開元詩譜之解析
及演唱〉、於法國波爾多大學宣讀〈詩經音樂研究〉、於美國密
西根大學與西德魯耳大學宣讀〈評錢穆莊老通辨〉、於義大利
海邊市宣讀〈王夫之治易的切實態度——以易經為例〉、於瑞典
京城大學宣讀〈詩經之入聲韻〉、於比利時自由大學宣讀〈易
之均衡〉、於英國牛津大學宣讀〈易經象數與中國樂律制度之
關係〉、於荷蘭獅堡大學宣讀〈易經之「九」與「六」兩個名
詞之涵義〉、於法國巴黎大學宣讀〈易老莊三書中「虛」之一
字在中國生活文化中之涵義〉等十篇。其中有關中國音樂的論
述共有四篇。另外還有〈汪縫預生地考〉、〈諧和術〉、〈與修

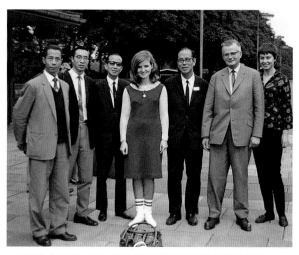

▲ 張昊（右三）1966年參加丹麥哥本哈根的漢學會議。

女論王弼易略例〉、〈陰坤在中國文化之體用〉等多篇論文。

因此，自一九五八年至一九七九年，這二十一年的歲月，「漢學」是張昊生活與事業的重心，隨著「它」移居數國。從法國巴黎大學書目編纂員，到德國西柏林自由大學當漢學講師、教授中國文學，再轉至義大利拿坡里大學任漢學講師、教授中國文學與中國哲學並攻讀博士學位，再回德國西柏林自由大學當客座教授，教授中國詩藝與明清哲學，之後又返回義大利拿坡里大學母校任漢學兼任教授，一直到五十七歲時，才定居西德科隆十年，擔任科隆大學東亞研究所中國哲學與文學及文字學的教授。

到西德科隆大學講學也是個湊巧的機會，因為暑假他到義大利班內迪特（Benedikter）的山上渡假，認識同來渡假的科隆大學中文系教授福華德（Walter Fuchs，曾住東三省），而經由福氏介紹至科隆大學東亞研究所任教，所長為稽穆（Gumm），為福華德之學生，曾到台北學中文。

　　張昊在外國語文上的造詣十分驚人[1]，他通曉英文、法文、義大利文、西班牙文、德文等五國歐洲語文。在詢問應該如何學好外語時，張昊認為這些國家的語言多半是以拉丁文為基礎，找出其相關性、句子構造的習慣，再運用哲學的乾坤法則，比較各民族對不同詞性的先後大小次序的不同心態，方能融會貫通，多說多練，多翻各種字典，它們便將逐漸成為自己所熟悉的語言，而語言對一位從事研究的學者而言，是非常重要的。

　　張昊學外語的方法，是按照一位巴黎大學言語學教授的方

▲ 張昊（左二）1967年參加美國密西根大學的漢學會議。

註1：張昊具有八國語言能力，分別是：1.中文：聽說讀寫皆精通；2.英文：聽說讀寫皆精通；3.法文：聽說讀寫皆精通；4.義文：聽說讀寫皆精通；5.德文：聽說讀寫皆可；6.西班牙文：聽說讀皆可；7.俄文聽說讀略通；8.拉丁文：聽說讀略通。

▲ 1970年張昊（左二）於瑞典京城大學漢學會議發表論文後，在晚宴中演說。

法去學習的（一般人稱語言學，其實人總是先言後語的，應該稱爲言語學）。他說要學外國語，最好同時學幾種語文，因爲同時學，可以加以比較。例如「風」字，中、英、法、德、義、西等國的發音都差不多，都是模仿風的聲音來發音的，找出各國語言之間的相異、相似、相同之處，那就一通百通了，學起來當然事半功倍。

張昊精通五種外國語言，可說幫助很大，除了環遊各地時可以克服語言障礙之外，也可以從與外國人的來往中，加深瞭解西洋文化的究裡，所以他決不盲目的崇拜西洋人。再進一步比較之下，發現了中國文化比西洋文化博大與進步之處，也更容易讓自己去找出一條研究中國文化的正確道路。

所謂「文以載道」，可以解釋爲：「語言文學是裝載、研

究和發展學問的交通工具與研究儀器。」正如作家、文藝工作者或哲學著作家從事寫作一般,當你的努力寫作進展到某一階段時,思旨本身會產生新發展,而成欲罷不能、騎虎難下的情況,每每能引向更高層次的造詣,也須憑語言文字的思辯過程來打破僵局,開闢「山窮水盡疑無路,柳暗花明又一村」般峰迴路轉的新境界。雖然其經歷中包含了猶疑、恐懼與謹慎,但到達某一階段的感覺,並不亞於蠶蛻後的喜悅,而這種心境及視野的雙重開拓,才是研究學問的學者們所應該努力的。

▲ 張昊(左一)在自由大學東亞研究所任客座教授時與師生合影,左二為霍福民主任。

【《大理石花》開花】

愛情之神何時降臨呢？一九六三年在義大利的都靈大學漢學會議中，張昊邂逅了海德堡大學博士班的德國學生鮑瑟·莒（Gisela Pause）女士，她是研究中國美術史的，他們彼此相差二十五歲，又是來自於不同文化；張昊住在西柏林，第二年更搬到義大利拿坡里讀博士學位，而鮑瑟住在西德科隆，兩邊距離很遠，但愛情來了，這都不是問題。

談起兩人的交往，張昊很酷的說：「很平凡，寫信聯絡而已。」鮑瑟說：「我們參加漢學會議後，便同遊比薩斜塔、佛羅倫斯。之後，張昊便常寫信給我，偶而也會過來看我。一九六九年，我生了一場大病，他非常關心，並仔細照顧我，有這樣一個人如此對我，

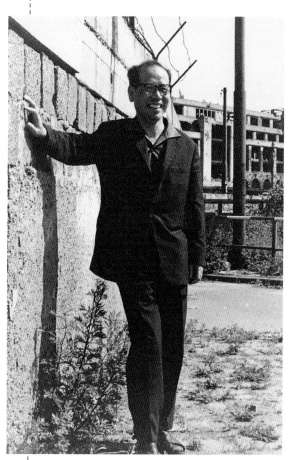

▲ 張昊神情愉悅地在柏林圍牆拍照留念。

讓我很感動！而後，他到科隆大學教書，我們就在一起了，直到一九七二年才結婚。我的中文名字『茝』是他幫我取的，因他最愛報歲蘭，所以取這個字代表淡雅的香花。」

張昊一直在歐洲生活多年，能瞭解德國的語言與文化，而鮑瑟的博士論文則專門深入古中國哲學與美學的原委，對於中國的傳統與文化思想，早有認識，因此他們夫妻間文化的隔閡早已不存在，反而因為在文藝、美學及治學上的共同經歷，使得彼此對各項事情的看法更為接近。

婚後，張昊繼續在科隆大學東亞研究所任教授，而鮑瑟從海德堡大學獲得哲學博士學位後，則在博物館與科隆師範學院任教[2]。

在科隆這段時間，張昊的家居生活總算固定下來。一九七六年，他更在六十三歲高齡時，再添一小女兒張友鶇（Jorinde），孩子的天眞、可愛，爲張昊與鮑瑟這對中德佳偶組

◀張昊最愛的花「報歲蘭」，即「茝」花。

註2：鮑瑟到台灣後，一直在文化大學擔任德文系教授至今。

合的家庭，更增添了無數的歡樂與期望。

　　張昊在海外飄泊二十年，這時才在科隆從鮑瑟的父母親與家族成員享受到平實家庭的溫暖，更與鮑瑟的妹妹、妹婿住在一起，再加上大家寵愛的巧巧（友鶺的小名），張昊的生命至今才算完整，能安定下來享受舒適的家居生活。

　　這期間，除了漢學論文持續發表外，張昊的詩作也有一兩篇刊登在詩集或報紙上，皆是針對時事或應時節而作。其中有一短詩，是一九七六年刊登在《西德郵報》上：「一月焚舟，七月燒豬，問天安門裏餘尸，誰排三號？國聖為仇，洋賊作父，歎土匪洞中遺臭，何止萬年？」詞中「舟」字，意指周恩來，「豬」字指朱德。其年一月周恩來、七月朱德相繼逝世，皆火葬，張昊有感而發而做此聯。八月大地震，適逢僑報出版，沒想到「誰排三號？」

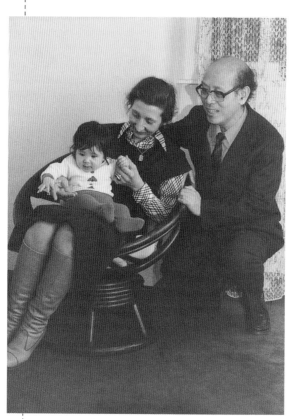

▲ 1977年第一張全家福。由左至右：張友鶺、鮑瑟、張昊。

▲ 由左至右：友鶿、鮑瑟、張昊、鮑瑟之母親、鮑瑟之阿姨。

的預測，竟然成眞──九月毛澤東逝世。

　　在一九五八年，台海爆發八二三金門砲戰時，張昊在瑞典的斯德歌爾摩（Stockholm）郊鎮黑格斯坦（Hegesten），於友人畫家奇伯格（Ulv Kylberg）家中獲知八二三砲戰，作成鋼琴獨奏譜《大理石花》（Marble Flower），此曲有哀悼死傷的三軍將士之意。另外，《大理石花》在奇伯格的創意中，是想作爲一齣默舞劇（Pantomine and Dance），並由奇伯格繪製舞台布景。

▲ 家族聚餐，看張昊笑得多開懷。由左至右：鮑瑟之母、鮑瑟、張昊、鮑瑟之父、鮑瑟之妹、友人、友鵑、友人之妻。

▲ 1997年返回科隆渡假，與妹婿同遊大學城。

▲ 張昊於貝多芬住處門口留影。

▲ 鮑瑟與張昊在科隆市郊的自家花園中享受家居生活。

　　這首鋼琴獨奏譜《大理石花》從一九五八年開始,張昊一直帶在身邊,沒機會演出;直到一九七一年三月十八日,台北市中山堂舉行「陳必先鋼琴獨奏會」,才由當時聞名國際樂壇的鋼琴家陳必先女士首演本作品,這也是張昊的音樂作品第一次被介紹到台灣。

華岡春曉

【落葉歸根回國任教】

　　張昊在歐洲生活了三十餘年，曾定居過三個國家——德國、法國、義大利，在這當中來來去去，德國十年、法國十四年、義大利七年，不曾回湖南老家，最後為何返台定居？最主要的原因是思鄉情切，年紀大了，總想回到同文化的族人中，但中共實施「文化大革命」，中國歸不得，反倒是台灣成了家鄉的代名詞。

　　張昊與台灣的接觸可追溯到前教育部長張其昀[1]，他是中國文化大學的創辦人，知悉張昊的專長，因此自一九六二年至一九六七年陸續聘請張昊擔任私立中國文化學院的通訊指導教授、中歐文化研究所所長、中義文化研究所所長等職務。

　　另外，一九六七年在美國密西根大學舉辦的「第二十七屆國際東方學者會議」（International Congress of Orientalists）[2]，與會學者有郭廷以、黎東方（中華民國），程其保、梅貽寶、劉毓棠（美國），牟潤孫、金中樞（香港），黃應榮、吳相湘（新加坡），宋越倫（日本），史景成（加拿大），張昊（義大利），佟秉正（英國），馬森（墨西哥），郭恆鈺（德國）；張昊並宣讀其〈評錢穆莊老通辨〉之論文。而第一次踏上台灣這塊土地，是於一九六九年參加「第一屆陽明山國際華學會

註1：張其昀（1901～
　　　1985），字曉峰，
　　　浙江省鄞縣人，曾
　　　任教育部長，為文
　　　化大學的創辦人。

註2：《中央日報》國際
　　　航空版，1967年8
　　　月28日，第一
　　　版。

▲ 文化大學創辦人張其昀的來信：「……特敦聘兄嫂兩位為華岡教授，供給住宅一座……」

議」，張昊在會中提出〈陰坤陽乾之體用先後論〉論文，並分別在台北市中山堂光復廳與實踐堂演講。

一九七九年，張昊接受張其昀先生創辦的中華學術院哲士學位，張其昀十分敬重張昊的長才，也促使張昊有了返台的動力。他將妻女安置於科隆，自己先行返台，以六十六高齡受聘於私立中國文化大學哲學系教授與私立華岡藝術專科學校音樂科教師，一九八一年並擔任私立中國文化大學研究學院院長兼教授。

可是一九八二年暑假，張昊在德國竟診斷出罹患血癌，醫師甚至說明只剩三個月的生命，其妻鮑瑟知道他非常想回台灣，所以毅然決然的攜家帶小返國定居，沒想到回來後，不僅不藥而癒，而且還有力氣繼續教書與擔任壓力頗大的行政工作，這真是奇蹟！

▲ 1980年3月24日張昊（前排右一）、張其昀董事長（右三）、潘維和校長（右四）等文化大學同事之聚會。

　　張昊一九八四年轉任文化大學藝術學院院長兼音樂系主任，也長期在華岡藝術學校與國立藝術學院擔任兼任教授，教授中國音樂史、西洋音樂史、樂曲分析、樂團指揮、理論作曲等課程，曾有許多的青年學子受教於他，春風化雨、百年樹人的教育工作，張昊樂此不疲。

　　在文化大學與華岡藝專校園中，學子們常見到一位穿著長外套、走路慢條斯理的老年人，步伐中帶著穩重與沉著，臉部的表情安靜卻慈祥，何以這樣的老年人能散發一股氣質與吸引力？而當你坐在角落靜靜聽著他對音樂、文學的詮釋時，你會不由自主的瞭解到，他最吸引人的地方，在於他對生命與學問的執著與熱忱，這就是張昊。

　　他鼓勵學生多看、多聽、多吸收一些名人的學習態度、多抱著分析詮釋的精神，努力地用敏銳的觸角去感受，不輕易浪費時間，對於音樂中樂曲的進行、和絃的解決、主題的表現，用心學習，確立自己的目標。此外，多利用時間休息，擁有健康的身體，才能奠立良好的學習基礎。張昊對學生們一再殷切的期盼，在「教育為百年樹人」的理念中，本著最初的熱忱，在每一日的教學中竭盡心力，在企盼的心情中，望著學生有所努力與進步。

　　張昊在中國文化大學與華岡藝校教書，一直到張其昀先生謝世後，才以七十三高齡退休。一般教授於六十五歲退休，而張昊六十六歲才返台，將其成熟的世界觀帶回台灣化育下一

▲ 1980年6月22日張其昀（前排右七）及張昊（右八）參加文化大學畢業典禮。

生命的樂章

▲ 1980年6月13日張昊（第一排左四）參加文化大學正名改制典禮。

代，開創在寶島的另一波事業高峰，並在絢爛時退休。

　　這位在國外待了三十餘年的學者，他的外貌、舉止、言語卻是十足的中國味。在台灣，他一直住在陽明山文化大學教授宿舍，就在校門口兩層樓公寓建築的二樓；一進門見到的是藤製傢俱，不算大的房子，從地板到天花板、鋼琴上、長椅上、房間裡，到處擺滿了書與樂譜；其妻將家裡布置得很中國味，擺上中國湘繡的椅背墊子，餐桌上用竹籃放著小盆栽，木製窗台種著幾盆蘭花，從窗戶往天井瞧，倒也有花有樹，挺雅緻的。

　　張昊喜好喝雲南普洱茶，他說：「普洱是茶中極品，很多

人不敢喝普洱茶，嫌它有霉味，但我特別喜歡它的草根香。」
他每天一杯，沖泡前仔仔細細的將大塊茶磚撥成一小塊，用滾
燙的開水沖泡，一邊品嘗茶香，一邊慢慢的用放大鏡看著三大
份報紙，並畫紅線註記。

　　筆者曾於一九九四年到訪，見著張昊養著黃色的小鴨兩
隻，用個小籠子圈養，偶爾放出來散步，他看著貓咪與小小鴨
遊戲，邊疼惜邊斥責「頑皮！」，充滿著童趣。女兒友鷳還幫
鴨子做小鞋子，傍晚可看到老少一家人與兩隻穿著鞋子的鴨
子，在文化大學校園散步，不時以德文相談，並追趕著鴨子！
這情景十分奇特。後來，友鷳高二時出國唸書，目前仍在英國

▲ 1981年10月25日張昊（右四）攜妻女（右三）參加張其昀八十大壽活動。

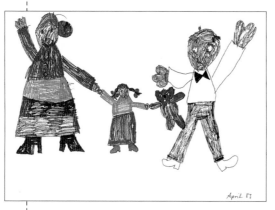
▲ 1983年女兒張友鷴的畫作「我的家人」，右一為張昊。

攻讀裝置藝術，台北只剩張昊夫婦倆人，但家中並不寂寞，仍有貓咪數隻。貓咪挺有本領的，能自己開門在每個房間串門子、爭寵，鮑瑟待牠們有如子女般，張昊也任由貓咪撒嬌，甚是有趣！

現年九十歲的張昊，其養生祕訣是「少吃多餐」，一天吃五餐，早晨十時起床，空腹吃木瓜（四兩，約半碗飯）以治糖尿病，然後煮麥片粥一碗，吃後即睡二十分鐘；中午十二點吃正餐，僅吃一小碗飯，多吃菠菜、莧菜、芹菜等綠葉蔬菜；下午四時則以開水泡紅茶吃「牛角酥」法國式麵包為下午點心，吃完躺十分鐘；到七點鐘晚餐與午餐同，飯後躺十分鐘；工作到十一時，又吃少許牛角酥才上床睡。為什麼吃完飯便躺下睡覺呢？這是因為食物吃進胃中，身體所有系統皆努力在消化食物，腦袋缺血，不利思考，便躺下休息，讓食物好好消化完，起床再工作。不疾不徐，讓身體的器官有時間慢慢工作與休息，此為張昊獨門的養生之道。

【活到老創作到老】

張昊在歐洲各地旅行有很多好處，可以瞭解各國風土、人

情、語言，但有一大損傷，就是在那段要準備漢學論文與教學
內容的期間，沒有時間作曲。自德返台，至今已三十餘年，張
昊雖年事已高，但老而彌堅，反而更執著於音樂的創作之路。
這段期間是張昊一生音樂創作的高峰，不論在質與量上，都有
可觀的作品，並榮獲兩屆中山學術文化基金會的文藝創作獎，
對作曲家而言是一種至高無上的肯定。

　　他的代表經典作默舞劇交響詩《大理石花》，是一九五八
年於瑞典起草完成的鋼琴曲，一九七一年由陳必先在中山堂首
演鋼琴版本，一九八四年陳秋盛指揮台北市立交響樂團首演管
絃樂版，其間沉澱孕育了二十六年，總長度約十九分鐘的交響
詩，最後是在陽明山寓所完成
的。內容以一個默舞劇情節發展
爲架構，因此聽這首曲子，有如
觀賞一場默舞劇，或聽一篇詩詞
的敘述，張昊曾說：「泛地中海
島以尋詩，登阿爾卑斯山墟而弔
古，遂綴拾旅思幽情，此成大理
石花一闋云耳。」全曲表現了冷
峻、尖銳、靜寂而凝固的一種冷
調的美，想表現白居易《琵琶行》
中「銀瓶乍破水漿迸」的境界，
冰涼、尖銳、乾燥而又冷酷，有
如一朵大理石花。一九八六年張

▲ 張昊的兩千金：友鵑、友雄。

▲ 1986年張昊（第三排右一）首度獲得中山文藝創作獎。

昊即以此交響詩《大理石花》，榮獲中山學術文化基金會的文
藝創作獎。

　　創作一部能展現陽明山居與寶島風情的交響曲，有如貝多
芬的《第六號田園交響曲》，是張昊返台後，一直持續在心頭
的構想，於是一九八七年起草的交響曲首章《華岡春曉》，於
第二年六月完成，共三百零五個小節，演奏時間約十八分鐘，
一九九〇年十二月一日，由黃曉同指揮上海市政府交響樂團，
於上海商城劇場首演。一九八八年十二月完成交響曲第二樂章
《東海漁帆》，共一百五十二小節，演奏時間約十五分鐘，一九
九一年十月三十一日，由徐頌仁指揮聯合實驗管絃樂團，於台
北國家音樂廳首演，並於一九九一年，以交響曲首章《華岡春
曉》與交響曲次章《東海漁帆》，再得中山文藝創作獎。

　　張昊於一九八六年加入「亞洲作曲家聯盟中華民國總會」成為會員，該會的學術論壇與每年的「春秋樂集」活動，張昊也常有作品演出。「亞洲作曲家聯盟」簡稱曲盟，是許常惠教授於一九七四

▲ 1986年榮獲中山文藝創作獎獎狀。

年為促進亞洲各國音樂交流、鼓勵音樂創作，而與各國音樂界人士共同創立的，此後，一直由許教授擔任該聯盟中華民國總會，也就是中華民國作曲家協會理事長。一九九○年許常惠教授卸任理事長之後，由馬水龍先生繼任理事長，領導曲盟至今，一九九一年開始有每年兩次的「春秋樂集」，發表國內作曲家的音樂創作。春季的作品發表會是提供給四十歲以下的作曲家們，讓他們盡情綻放青春的激情，散發熱烈的能量；秋季的演出則專為四十歲以上的作曲家而設，讓他們展現成熟之美，提供豐碩的成果[3]。

　　比較起其他的作曲家，張昊的作品較少被演出，主要的原因是太晚回國，而且返國後教務繁忙，再加上張昊不愛主動與人交際，淡泊名利，不會自我推薦，因此想聽到他的作品，並不容易。但是他對古典音樂紮實的理論與作品風格的魅力，使得多位音樂界人士常去請益，他並常擔任音樂論文的評審委員，尤其在台灣音樂學者欲寫中國近代音樂史相關論文時，一

註3：陳漢金，《音樂獨行俠馬水龍》，台北，時報出版，2001年2月，頁185-189。

▲ 1986年張昊獲得中山文藝創作獎。由左至右：中常
委袁守謙、張昊、鮑瑟、總統府資政陳立夫。

定會前往請教。

　　除了孜孜不倦的從事創作外，張昊更持續在上海音專的習慣——常以文章來表達他對音樂的理念與關懷。從定居台北開始，他陸陸續續在報紙、雜誌上發表文章，範圍包括聽音樂會的評論、樂曲的詮釋、旅歐三十年所見所聞、三〇年代大陸的音樂人事物、漢學與音樂的關係、音樂與人世情態等各種文章，總數不下數十篇。張昊曾親身經歷三〇年代上海接受新音樂的極盛時期，又曾在巴黎音樂院、器濟音樂院與當代大師們學習音樂，他的文章確實為研究音樂學史的學者們所應拜讀，是珍貴的近現代音樂史。

　　張昊的一生中，前期三十五年在大陸，中期三十一年在歐洲，而後至今二十餘年他住在台灣，雖然六十六歲才返台，但是現年已九十高壽的他，一家老小也定居在此地二十三年了。從前在德國曾罹患血癌，後來因為思台心切，決定返台定居後卻不藥而癒，由此看來他是用生命愛著這塊土地的，住在台灣、愛著台灣，更寫著台灣。

　　張昊一直關切一個問題：「欲建立現代中國音樂自覺，已在每位中國作曲家心中生根，雖各人尋求之道不同，目的卻都一樣。」他的路，是想將中國詩的傳統與音樂的血緣結合，成為現代中國音樂的新面貌和新路途。陽明山居生活的四季變化明顯，花開楓落、賞花觀雲、日月風雨、蟲鳴鳥叫與恬靜安樂，這寶島的風景、人情，一一在樂曲中展現出來，也使得他一生的音樂創作精華高峰期為之豐富。張昊音樂作品的取材，多以台灣本土為標題，例如《陽明》、《華岡》、《東海》、《美台灣》、《寶島》、《台北》等，再加上他獨特的文人雅士詩人性格，就是張昊一生追求現代中國音樂的新風貌，將福爾摩莎最美的一面，用音樂詩情展現於世人面前。他甚至表示他對音樂的熱情將如「春蠶到死絲方盡，蠟炬成灰淚始乾！很多悲哀，也很多愛……」

　　在音樂創作型式上，張昊的作品是多樣化的，包括交響曲、協奏曲、室內樂曲、合唱曲、獨唱曲、獨奏曲等，甚至到八十九歲高齡仍堅持創作大型交響曲作品——《陽明交響曲》。其管絃樂曲包括交響詩《大理石花》、

▲ 張昊（左三）、朱踐耳（左二）與上海音樂家們討論。

▲ 睽別母校四十三年，張昊又回到上海音樂專科學校。

交響曲二章《華岡春曉》、《東海漁帆》以及三個樂章的《陽明交響曲》，協奏曲有小號協奏曲《Victoria》、鋼琴協奏曲《美台灣》，室內樂有《梅山舞》、《茶山舞》、《導奏與快板》、《道情》、《寶島環遊》等，管樂合奏曲有《深山古廟》、《青春儀展曲》，合唱曲有《西湖好》、《關雎頌》、《綠衣人辛苦了》、《光榮頌》、《千秋歲》、《水調歌頭》等，獨唱曲有《雨霖鈴》，獨奏曲則有《登靈巖山——太湖遊》。

當然，張昊也有應不同單位邀約或參加比賽而產生的作品。一九八六年作獨唱曲《我的老爸》，參加台北市北區扶輪社讚頌父恩歌曲創作，得到第二名，此曲也灌錄成錄音帶；另外，一九八七年參加台北市徵選市歌，以《我愛台北》四部合唱曲與鋼琴伴奏，獲台北市政府（市長許水德）頒發歌詞、歌曲雙獎，作為三十三年僑居法德義三國歸來的入籍市民獻禮。一九八八年，參加明德基金會主辦的徵歌比賽，以《把今天珍重》獲特別獎；一九九四年應徵作《中華民國國軍軍歌》大合唱，已成兩個版本，即長四十八小節的鋼琴伴奏版本與長五十三小節的軍樂團伴奏版本。

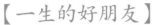
【一生的好朋友】

一九五〇年，為羅馬梵蒂岡之「聖年」，張昊從巴黎得享半價火車票初遊聖城，得識羅馬音樂院少年學生吳季札，當時其父親為駐梵蒂岡大使，從此累積數十年的友誼並成為鄰居。吳季札先生，一九三一年生，與張昊相差十九歲，實為忘年之交。一九九三年，吳季札先生帶領合唱團朝拜羅馬教廷，張昊特別作大合唱《光榮頌》（Gloria），以風琴伴奏，長約七分鐘，讓合唱團獻唱；一九九〇年還一起到上海，由張昊指揮上海交響樂團，吳季札擔任鋼琴，演奏貝多芬的鋼琴協奏曲。目前吳季札退休後已移居美國休養身體，與這位老鄰居也多年不見了。

而與許常惠先生則是結識於法國留學之時。許常惠是來自於台灣的學生，就讀於巴黎大學音樂學系，到「遠東學生指導

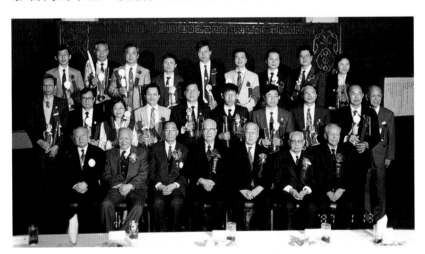

▲ 1991年，張昊（第二排右一）第二次榮獲中山文藝創作獎。

▲ 1991年榮獲中山文藝創作獎獎狀。

會」找蘇神父申請公費與幫助，蘇神父曾到四川傳教，對待中國留學生如同父親般，後來許常惠返台，張昊還接著承租了他的學生旅館。

　　張昊與劉德義教授的相識，始於一九六九年第一次返台參加「第一屆陽明山國際華學會議」，因同樣重視中國風格，以運用西樂的技法來復興中華文化的理念一致，而結為二十餘年的好友。一九九二年劉德義教授逝世時，張昊還寫了一篇悼文懷念舊友。

　　葉樹涵是小號演奏家，與音樂界同好組成「葉樹涵銅管五重奏」，曾演奏張昊的一些室內樂曲，他曾說：「我去找張老師拿銅管五重奏的譜，原以為十分鐘拿個譜就走，沒想到張老師拿出總譜與分譜，一小節一小節逐一比對，總共花了兩個半小時才拿到這份譜，由此可看出張老師非常仔細、小心、謹慎的個性。[4]」

　　張昊到台灣結交的第一位音樂界的朋友應是小號演奏家彭國良先生。當時海外學人返國演講，都被安排住在自由之家，彭國良知道他是作曲家，便找張昊邀約見面，聊了許久。返台定居後，彭國良也演奏了張昊的銅管室內樂作品。

註4：一流傳播公司製作，《中國的創作樂壇──張昊一生的音樂》錄影帶，台北，公共電視監製，1986年。

▲ 音樂會後合影。前排左起第三人：丁善德、第四人：張昊、第五人：賀綠汀、
第六人：吳季札、第七人：鮑瑟。後排左起第五人：桑桐、第六人：朱踐耳。

▲ 1993年許常惠（左二）、張昊（右一）參加北京舉辦的「中華民族文化促進
會」。

加入詩社

　　筆者在整理張昊手稿時，發現了三首很特別的《回文菩薩蠻》，是他在義大利拿坡里時期的作品，由此可看出張昊風雅有趣的一面。

　　「回文」是指某些詩文字句，可以回旋往復誦讀，都能合乎文法且具意義。《菩薩蠻》爲曲調名，《杜陽雜編》：「唐朝時期女蠻國進貢……，其國人危髻金冠，纓絡被體，故謂之菩薩蠻。當時倡優遂歌《菩薩蠻》曲，文人亦往往效其詞。」一曲四十四字，分上下兩闋，首二句爲七言句，其後皆爲五言句。

■《詠柏林》

　　柏林長愛深居宅，宅居深愛長林柏。

　　斜柳萬湖[1]窪，窪湖萬柳斜。

　　酒家何處有，有處何家酒。

　　霞臉醉桃花，花桃醉臉霞。

■《瑞典京城從田龍教授宴遊植物園》

　　瑞京文客留人醉，醉人留客文京瑞。

　　忙語燕窩香，香窩燕語忙。

　　手攜巖上走，走上巖攜手。

　　蘆岸繞平湖，湖平繞岸蘆。

註1：萬湖指Wannsee。

■《詠女侍盧蘇妹戲贈田龍》

巧娘蘇小纖腰好，好腰纖小蘇娘巧。

愁態眼波流，流波眼態愁。

嫁人依灶下，下灶依人嫁。

詩客悔來遲，遲來悔客詩。

在西德科隆時，癸丑（1973年）中秋時分，高向如先生主盟泰馬詩人邀詩，寫了兩闋詩：

■《中秋雅集建除體》

泰華管鑰海天東，馬首遙瞻領唱雄。

詩句釀香丹桂入，人緣契節白鷗同。

中洲有會聯僑士，秋月無偏照遠鴻。

雅聚莫忘天下事，集思開運振堯風。

■《泰馬詩人是樂園雅集》

獨自住歐洲，難攀雅士流。

倩飛鴻，啣紙南樓。

遙想拍欄調韻處。

人正好，月中秋。

曼谷海潮頭，僑團警健否。

望中原，常賦殷愁。

萬里嬋娟先共契。

機運到，許重遊。

張昊返國後便加入「中華詩學研究所」詩社，每年中華詩學研究所會出版

▲ 張昊寫給賀綠汀之九十大壽祝賀詞。

季刊——《中華詩學》，台灣的古典詩詞期刊並不多見，其中以《中華詩學》歷史最悠久，本詩社是由張其昀博士於一九六八年創立，迄今已三十餘載。每年中華詩學研究所會舉辦春秋兩次盛大的詩人大會（清明與重九），古典詩詞的愛好者常會出席，張昊也常為座上賓，目前擔任委員職責。

張昊第一篇發表於《中華詩學》的作品，是應一九七〇年《華岡聯吟集》之邀，發表的《庚戌詩人節雅集聯吟》：

▓《庚戌詩人節雅集聯吟》

多謝陽明眾詩叟。遙寄函封大如斗。

展讀方知端午近。徵詩不棄遲荒朽。

僑居歲月誠堪驚。民國今年五十九。

忽憶兒時隨父兄。拂露園庭摘石榴。

朝霞千瓣插瓶紅。綠艾蒼蒲環戶牖。

夏布新衫白映日。謹謹拜賀來親友。

襟懸麝袋五色華。杭裝繪扇香盈袖。

廚熟家傳巧味粽。鱔魚大蒜雄黃酒。

日麗中天香篆爇。祭壇繚繞煙千縷。

詩宗愛國屈靈均。像前致奠三尊酎。

汨羅簫鼓競龍舟。歡聲直到黃昏後。

悔忽防微杜漸功。遂令蠱毒滋淵藪。

蠍蛇蜂蠆據寰宇。哀哉大陸沉淪久。

誤國青年皆痛悔。人民怨怒君知否。

中原父老望王師。燈島沉機星曙守。

生命的樂章

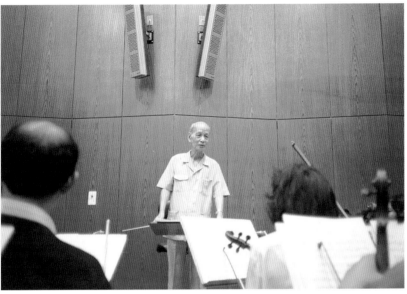

▲ 1992年張昊指揮聯合實驗管絃樂團排練的神情。

▲ 1993年於北京音樂廳指揮中國廣播交響樂團。

枕戈聚訓二十年。乘時豪傑乾坤扭。

浪騰東海青龍吼。帝出於震試身手。

百萬鍾馗斬群醜。清除馬列洋走狗。

光恢孔老聖賢教。還我山河成大有。

<div style="text-align:right">（摘自《華岡聯吟集》[2]第二輯，頁80）</div>

一九七四年的《得己字》，則表露出對未來的雄心壯志：

■《得己字》

甲木東海龍。寅虎據西鄙。龍虎勢久構。乾坤運仍否。

子丑夜幽黑。世迷難辨指。交寅陽稍動。曙光未透紙。

衣甲枕戈臥。聞雞鳴不已。磨劍待平旦。起舞還切齒。

花發近清明。良辰逢上巳。流觴唱和情。言志小可喜。

慎戒泣新亭。偏安龍種恥。莫誤黃金時。瞬入千年史。

弔民解倒懸。良機即今此。廣謀而迅取。成敗在吾己。

<div style="text-align:right">（摘自《華岡禊集分韻詩》[3]，頁68）</div>

一九七五年所作的《得所字》，當時張昊雖身在西德，但曾返台參加「陽明山國際華學會議」，所以此詩表達出對陽明山的喜樂回憶。

■《得所字》

去年拈得己。今年拈得所。得己已已矣。得所殊未妥。

古韻在六語。今列二十哿。從古則不諧。從今與古左。

從古抑從今。趣舍難為我。擱筆費沉吟。趑趄足斯裹。

照眼陽明春。杜鵑燦如火。蘭桂同時開。山茶笑盈朵。

楊桃滿筐擔。枇杷忙結果。四時尚不分。限韻作甚麼。

註2：《華岡聯吟集》，第2輯，台北，中國文化大學中華學術院詩學研究所，1972年6月。

註3：中華詩學研究所編，《華岡禊集分韻詩》，台北，商務印書館，1973年。

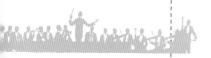

▲ 張昊指揮交響樂團時的神情。

聖訓詩言志。丈夫不瑣瑣。春光恣誘撩。豈耐書齋躲。

山陰道上人。摩接實繁夥。曉鶯囀珠滑。遊女香肩嫋。

笑喚彩衣郎。清溪撐畫舸。流觴泛新聲。逸韻脫枷鎖。

晤言托懷抱。放浪形骸墮。暫得於己快。無可無不可。

罰盞憑群賢。詩學研究所。

（摘自《華岡禊集分韻詩》，頁112）

一九八二年三月，張其昀先生適逢八十大壽，特寫《曉峰先生[4]八秩南山頌》。

■《曉峰先生八秩南山頌》

一生辦學。兩朝元老。三民為心。道統為寶。

陽明山巔。創建黌撩。廣廈萬間。寒士庇保。

註4： 曉峰先生，即張其昀，1901～1985，時年80歲。

金碧飛簷。霞映雲繞。淡水悠悠。太平浩浩。

鳳岡羽翠。靈鷲首皓。啓牖絃歌。杜門史稿。

桃李棟梁。七海俱曉。遠憶雞鳴。鍾陵孝廟。

岷峨壯業。會稽年少。未違初志。何倦耋耄。

君子此心。軒轅可告。乃鳴鐘磬。琴瑟舞蹈。

言志詠懷。同歌至道。旭日曉峰。清新常葆。

化被神州。恢宏禹兆。

（摘自華岡創新周刊編印《三慶集》第四十三首，頁58）

一九八四年春，詩社聚會於碧潭，張昊攜眷參加，一齊坐
船遊潭，寫了《甲子青潭脩禊紀盛》：

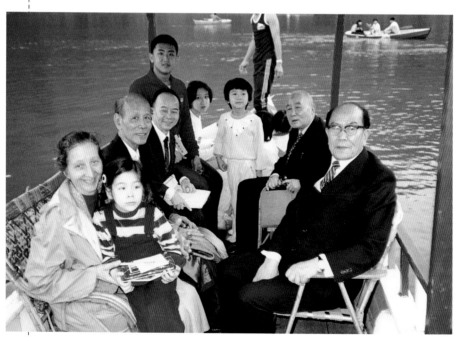

▲ 1984年，張昊一家人與詩社好友於碧潭聚會。

《甲子青潭脩禊紀盛》

甲子新元臺海東，清明禊事盛且隆。

御史臺前車若龍，雙排滿座皆詩翁。

時交辰巳齊發駕，車頭南向迎薰風。

左塵右肆奔向後，頓脫塵涴舒心胸。

隧穿景美向新店，清溪綠漲春雲溁。

捨岸登山山不高，盤旋曲折昇山腰。

輪聲軋軋機齒澀，如舟滯灘成拋錨。

群翁下車行車道，車外看山計亦得。

新篁舞扇花含笑，溪崖欣獻蒼幽色。

大香山上慈音巖，孔老佛相臨三龕。

俯瞰青潭望碧潭，峰巒滴翠潭水藍。

群賢高會論詩教，低哦朗誦音相參。

烏龍茶伴橘與柑，揮毫落紙吟興酣。

座中耆老誰最長，陳定山與王劭廬。

詩文書畫皆名士，杖鄉杖國欣相如。

駢儷巨擘成惕老，仙才逸句許筠廬。

霽虹燦兮嘉謨伏，紅並品詩為龍屠。

高才耆學難畢舉，我附驥尾為侏儒。

太白先生長吟壇，共緬先聖風舞雩。

篇成句就詠而歸，明朝袞訂成專書。

<div align="right">（摘自《中華詩學》第二卷第二期）</div>

之後，中華詩學研究所邀詩，只要張昊有時間，便會寫一

■《二○○二年春天》

壬午今年屬水馬，躍過檀溪向原野。

瀛洲詩叟聚天廚，暮春之初會風雅。

一觴一詠敘幽情，半醉半狂真若假。

逸興耑飛何所似，笑問市東英九馬。

（摘自張昊手稿）

最後，張昊對現代年輕人提供了幾點生活贈言與學習意見：

「多與大自然接觸。以繪畫為方法，但絕對要避免藝術污染，使心靈提昇到最高境界。」

「用最科學的西方研究方法，來研究中國的文字。像應用分析、歸納等方法。因為中國文字學是中國的命根及寶庫，應當發揚。」

「不論所學為何，都需要培養一種藝術嗜好。音樂、繪畫……無論那一種都可以。如此，人生才不致乏味，才能充滿生命力。」

「要讀經。五經、十三經等，不一定要去鑽研考據，只要從經書的語意中去體會深意。因為經書猶如珍貴的地下水，我們要與祖先的血脈交流，再配合以自然界的寶藏，兩相切磋，如此生活必定愉快、多福！生命必定健康、充實！」

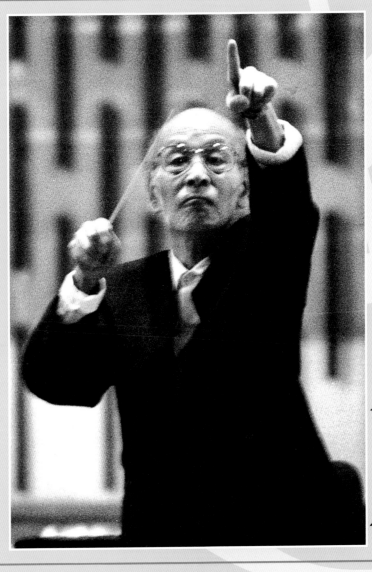

敏銳的生命觀照

流行歌曲的脈動

中國的流行音樂可說是與電影同步發展的。早期的默片時代，上海各大戲院為了增加電影的音響效果，往往僱用白俄人組成小樂隊，在電影放映時臨場配樂。他們都是上映前先看過影片，再根據電影情節的緊張、抒情、快慢，挑選適合劇情的音樂，在影片放映時現場演奏。加上這些「配樂」後的默片，自然比靜靜地看電影要來得有趣多了，因此，後來便衍生出許多增加電影效果的音樂。

聯華電影公司拍攝的《野草閒花》，是我國最早的一部有聲電影，片中的插曲《尋兄詞》算是中國第一首專為電影創作的插曲，之後製片家開始根據電影的主題與劇情，邀請作曲家創作主題曲與插曲。當年周璇便是在電影《三星伴月》中唱了一首《何日君再來》而一舉成名。

一九四九年以前，中國流行音樂的發展根據地在上海，各地好手紛紛蜂湧至上海，同時造就了不少明星，奠定流行歌曲蓬勃發展的關鍵時期。

國語流行歌的創始功臣應歸功於黎氏兄弟，大哥黎錦暉首創了第一個歌舞劇團，而且是最先將西洋曲調注入中國流行音樂的鼻祖。像周璇唱紅的《薔薇處處開》與《特別快車》就是黎錦暉的作品。老七黎錦光更延續大哥的成就而發揚光大，像

三〇年代流行至今的《夜來香》、《鍾山春》、《晚安曲》、《少年的我》、《香格里拉》等都是他的成名作[1]。

當時上海的流行歌曲就是全國的流行，那個時代的曲韻精緻深沉、悽豔動人，叫人後悔遲到了半個世紀，趕不及在那時代露臉，不然的話，我們大可趾高氣昂地穿上吊帶褲，戴上鴨舌帽，通行無阻地蹓躂於上海的狂想曲中──紡織榮景、人力車夫、特務、銀行家、舞女、水手、妓女、周璇、白虹、龔秋霞、夏霞等。

張昊的流行音樂作品，在電影方面有《海葬》、《清明時節》、《解語花》，話劇有《陳圓圓》的配樂與主題曲等。電影《解語花》是明星公司老闆張石川導演的，由周璇與白雲擔任男女主角，描述一九三一年日本軍攻佔滿州東北三省的慘史：

母女逃入關內，流落天津，在上海成為乞丐，母親哭瞎，由孤女（周璇飾演）牽著，沿街乞討。內有歌曲四首，由張昊、黎錦光、陳歌辛、姚敏四人各作一曲。張昊作的是《街頭月》，由周璇飾演的孤女牽著瞎眼的母親在上海夜街邊走邊唱，這首歌的低音伴奏是四個下行音階「Do-Si-La-Sol」反覆，以代表腳步行街，歌詞如下：「街頭月，月如霜，冷冷的照在屋簷上。母女流落走街坊，饑寒交迫只得把歌唱。唱呀唱，唱呀唱，唱到了白山黑水空

▲ 電影《海葬》海報。

註1：洪淑美主編，《現代生活百科全書》3，新莊，華一書局，1992年10月，頁32-34。

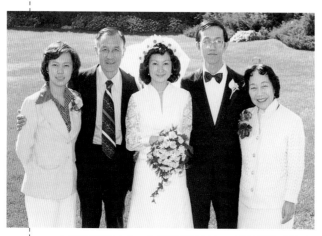

▲ 歌手夏霞（右一）是張昊的好友。她於照片背後寫著：「看看我這媳婦，是不是很秀麗可愛？女兒女大十八變，也越變越好看了。至於婆太太當然是永遠年輕漂亮，名符其實的『青不老』，對不對？」

惆悵，唱到了心摧腸斷不憂傷！街頭月，月如鉤，彎彎的掛在柳梢頭。母女相依沿街走，低彈緩唱唱到淚雙流。流呀流，流呀流，流到了心摧腸斷幾時休，流到了心摧腸斷不憂愁！」

這歌詞中所唱的「白山黑水」，是指長白山與黑龍江。其曲調為D大調，最高音頂峰「腸斷」的「斷」字是到高音a^2。起初周璇不肯唱，說從沒唱過這麼高尖，怕唱破嗓子，張昊對她說：「且試試看！」她一試，果然唱上去了，她極其喜悅達到空前的高峰[2]。

而話劇《陳圓圓》是由蔣旂編劇，白朗導演，夏霞主唱，張昊為其作三首曲子。

在這個時期，張昊主要代表性的作品還是歌唱劇《上海之歌》。一九三七年上海發生八一三砲戰後，張昊躲於法租界內，一方面與上海音專的老師福蘭克爾學習作曲，另一方面寫下多首抗戰歌曲鼓舞士氣，貢獻一己之力，最後由蔡冰白先生編故事寫劇本以串連之，而成為歌唱劇《上海之歌》。一九三

註2：摘自張昊寫給文霞姪女的信，2001年1月10日。

九年四月，樂譜由上海現代出版社出版，每本實價三角，並於九月三十日起，在上海市法租界內辣斐德路辣斐花園劇場舉行首演，由張昊指揮，上海音專學生伴奏，共九天十八場，場場客滿。之後，又在蘭心戲院演出五天九場。

為何稱之為歌唱劇呢？主要原因，是我國的歌劇（opera）發展尚在胚胎期。歌劇形式是最完備偉大的藝術形式，它把難以捉摸的音樂形像化、具體化，把散文的戲劇音律化，可以讓大眾更易於吸收它所包含的各門藝術，在歐美各國藝術中佔有重要的地位。但中國在民國二、三〇年代時（1931～1941），為草創歌劇之際，要顧慮客觀因素，不可能一蹴可幾的上演純粹歌劇，所以由歌唱劇入手。歌唱劇是話劇達到歌劇的過渡時代形式，當時為了讓觀眾易於瞭解，而將歌劇的宣敘調改由對白呈現，保存詠嘆調與重唱、合唱，在音樂上較無損。

張昊的歌唱劇《上海之歌》，演員有白虹、龔秋霞、夏霞等十五人，其中白虹小姐唱紅了兩首曲子：《哥哥你愛我》、《忘了我吧》，後來收錄到白虹的精選集[3]。

從話劇《陳圓圓》到歌唱劇《上海之歌》，張昊與夏霞合作頗為愉快，而結為好友，所以夏霞息影結婚後定居香港，一直與張昊保持書信聯絡。

音樂小辭典

宣敘調（recitative）是一種音樂的形態，用來模仿及強調語言中的自然音調的變化，如說話般，對於旋律、樂句都不大注重。

詠嘆調（aria）是一種精緻的獨唱曲，代表著偉大的音樂寶藏，重視純粹的音樂設計與表情。

註3：〈白虹歌輯〉，《光明日報》副刊，馬來西亞，1992年7月13日。

管絃樂曲的綻放

※《大理石花》

於一荒遠國度之天涯海角，窵絕人煙；時方暮春，夕陽銜山，海平如鏡；彩霞萬縷，映水盡成紺赤。臨海有赭崖懸抱，崖上有廢壘雉堞，崖下為一荒棄已久之古墓園。殘碑白石，半掩霉苔；陷塚幽坑，暗藏狐兔。藤蘿細花，攀緣上下，綴飾其間；朽柳欹斜，古柏援翠；露出鐘樓一角，禿立於塵封蛛網中，其緘響殆千年矣。

乃有一永恆漫遊之詩客，披黑風斗氅，傲岸睥睨於夕照巉巖之上，穿行踯步於壟墓行列之間。俯讀塚碑，則字跡磨滅；仰瞻雕像，則斷臂殘軀，每無頭項。因歎壟中枯骨，莫不當初皆壯志青年，芳華少女也。誰未有溫情綺思，抱負雄心。比及韶華瞬逝，情志未酬，含恨入土。其尚有舊狂餘意，賸馥殘膏者，今乃潤化為蒼松翠柏，轉托於蔓草閒花，以另一形態之生命，重出問世。吁嗟乎，其生生不息之意可敬，其綿綿不絕之憾堪哀也。

詩客於行吟佇想之際，信步所之，忽見一完美之白大理石女像，巍然獨立於丘壟間，面含微笑，而神態泠然森然；身披薄縠，明透肌膚。客自度平生，足跡遍天下，未見此完美之絕豔也。因憶幼時曾從異人學咒術，能令鮮花解語，頑石點頭，

何不試之？乃凝神默禱，口念占詞曰：「啓彼佳人絕代，呼君
『大理石花』可乎？大理石花！汝生於何世，來自何鄉；歸此
壙場，齋有何憾；可得聞乎？美哉大理石花！既明眸而善睞，
必慧心以工愁；睹體態之豐盈，想舞姿之嬝娜。我亦初懷未
遂，尋夢天涯；失意人間，追歡世外者也。當此夕陽沒海，明
月懸天；石隙蟲吟，林間鶯唱；大理石花！願君倚天籟合成之
雅奏，為我展人間難見之舞姿！抑爾我平生未遂之癡情，托良
宵暫賞之風月，化千年之朽腐，為一夜之神奇可乎？」

咒語既畢，良久寂然。但見柳間月色，照射彼姝之冰雪丰
神，側立斜肩，啓唇欲語；復垂眸轉項，若作沉思；又良久，
始低頭舉步，緩下雕壇；動作凝遲，一若久睡初醒，四體不從

▲張昊與同窗好友賀綠汀及賀綠汀之妻姜瑞芝。

心意指揮然者。詩客睹此，驚喜愛懼，心旌顫搖；趨導下階，至於林間草地，而大理石花之舞步入拍矣。

其始作也，撫膺垂視，如怯如羞；繼則含睇迴眸，如嗔如怨。舒腰舉臂，似仰問天命兮「何辜」；蹙額捧心，似俯訴此身兮「誰誤」。詩人歎慰曰：「可憐哉，吾大理石花也！」而林木回聲，海濤拍岸，遙為佳人擊節也。

及其再疊，舞態漸繁；碎步細踏綠茵，纖腰擺隨楊柳。客又讚曰：「善舞哉，吾可愛之大理石花也！」於時，松柏應絃而矯首；螻蛄倚拍而賡歌；夜鶯密語以歐心；杜鵑催歸而泣血。溫柔靡曼，慰安夢比才（Bizet）之搖籃；委婉纏綿，沉醉慕蕭邦（Chopin）之夜曲。秋林楓葉，難以狀其哀愁；春水藻

▲1992年，聲樂家朱苔麗與張昊於餐廳敘後合影。

絲，亦莫方其嫩弱也。

及其三疊，絃管更張，鼓金齊簇：潮高雲合，月隱無光。黑林中但見雪白大理石花之窈窕丰姿，展臂舒懷，縱情酣舞。玉體迴旋，看似白練蛇飛騰夜霧；肘踵觸踏，聽如水晶盤擲碎春冰。百年蓄積之熱燄狂情，恣作一時併發：竟令沉默千載之鐘樓亦振撞共鳴，山搖地動。猝忽一聲，巨響如雷，紅光似電，則彼女自裂其胸，於雪脂中探出赤心，烈燄熊熊，炬如旭日，擎之高舉，照耀林間。客不自持，趨前擁抱，覺其星眸若醉，氣馥猶蘭，體軟如酥，情融似火。女則含笑推拒，意態迷惘：卻步回身，歸登原座。客追隨跪懇，誓願永偕。女既就位，容顏漸白，笑覷客面，輕噓長氣以吹之：客頓覺冷穿頸脊，冰徹踵趾，立即凍固，長跪於其所呼大理石花座前，伴之以終古矣。

海濤復歸寧定，圓月再滿澄空，時方午夜，樹木無聲，墳石慘白。惟聞遠山林表尚傳來一二聲杜鵑餘韻而已。

<div align="right">（摘自張昊手稿）</div>

《大理石花》（Marble Flower）是張昊與瑞典的畫家朋友奇伯格合作寫成的默舞劇（Pantomime）。「大理石花」這名稱，是奇伯格在為此幕音樂設計舞台畫面時所取。全曲表現了冷峻、尖銳、靜寂而凝固的一種冷調的美，這種冷調是居住於冰天雪地的北歐人所喜歡的調子，北歐的藝術家從不說「很甜美、很柔順、很溫和……」這種讚美話，他們總說「太好了，那麼冰冷，那麼冷酷的美」。張昊此曲欲表現白居易《琵琶行》

▲ 1993年，（由左至右）張昊與大陸新疆作曲家王洛賓、聲樂家白玉光合影留念。

中「銀瓶乍破水漿迸」的境界，冰涼、尖銳、乾燥而又冷酷，有如一朵「大理石花」。

此曲自一九五八年孕於瑞典，一九八四年完成交響樂詩於台北，前後二十六年，即四分之一世紀，為張昊平生費時最長之作品，他也因《大理石花》而獲得中山文藝創作獎的殊榮。

張昊為了此曲，作了一篇交響詩的故事，配合著思緒與音樂，讓欣賞者進入更深更靜更冷的無悔之愛。

剛開始的七個小節，為描述整個大墳場。速度為極緩板（Grave），其另一深層含意，即英文「graveyard」，意指「墓地」。從升F音開始，絃樂器用泛音 手法，並與豎琴、鋼片琴及木管樂器，以完全八度營造幽靜的聲響，之後，接以不協和

註1：振動中的絃或有彈性的物體會產生合成音，包括許多純音，這稱為泛音。

音程與半音下行，暗喻墓園的無生機，將故事背景（墓園）營造得十分適當。據張昊表示，這是因為聯想到一九五〇年，曾遊經義大利眞諾華（Genova）的墳園，觀其冷綠絨花大理石墓蓋碑銘及雕琢優美的女像，卻突然聞到一股腐屍味，如針刺般的嗆鼻。

整首曲子以F大三和絃與升F音為中心，並以升F音為出發點與歸宿點，其於十二律、五聲二變，完全自由遊走不拘於傳統，卻仍常顯中國古風。這首樂曲可說是張昊的代表作品，故事性的敘述，出塵美的靈氣，顯現出特有中國詩人的音樂氣質。

音樂內容以一個默舞劇情節發展為架構，因此聽這首曲子，就如觀賞一場默舞劇，或聽一篇詩詞的敘述。一切的將來都將成為現在，而一切的現在都將成為過去，正如「無可奈何花落去」，唯一可以喚回過去的是藉著音樂與詩詞來招魂，起死回生，將之誦吟演奏，重現青春，獲得「似曾相識燕歸來」，將知音者引入冥想的美靈世界中。

張昊曾說：「泛地中海島以尋詩，登阿爾卑斯山墟而弔古，遂綴拾旅思幽情，此成大理石花一闋云耳」。從《大理石花》樂曲中，可看出他對生命、死亡、戰爭、歷史與山海旅遊的深沉想法。

台灣景物的吟詠

　　張昊在海外時期，以漢學家身分過了十八年，從德國回台灣定居到七十四歲退休，匆匆已過了十六個年頭，張昊對這第二故鄉，有著深層的感動與喜樂，因為他在台灣找到了根，也在台灣找回睽違十八年、一生追求音樂創作的理想。當張昊自文化大學退休後，少了繁雜累人的行政工作，生活變得單純許多，有更多的時間創作大型作品。一九八七年一月，他開始著手創作交響曲二章，即《華岡春曉》、《東海漁帆》，完成於一九八八年十二月。此二章交響曲皆為描述台灣景色的樂曲，一為陽明山景，二為太平洋海景。

　　一九九一年，張昊以交響曲《華岡春曉》首章與《東海漁帆》次章，再次獲得中山文藝創作獎。這兩樂章的交響曲，可說是張昊對台灣本土的詮釋，是張昊個人眼中的台灣，是詩人情懷的寶島故鄉。

　　鋼琴協奏曲《美台灣》與《陽明交響曲》，是張昊近年來的兩部大型作品，高齡九十歲的他，全部的時間都待在家中，看報紙、雜誌，過著獨特的生活，即「少量多餐、食畢立即躺下休息」，因而身體硬朗，思緒清楚，又因其極少外出，也不主動與人聯繫，已成隱居狀態，連住家附近的影印店、書店等商家皆表示，「那位老教授，很久沒看到他了。」

※《華岡春曉》

滋益其旨意，被之管絃，擴充以交響樂首章大樂形制出之。從黃鐘為羽出發，依羽、商、宮、角、商、徵、角、羽之次序拾級上升，以頑固低音斷奏鋪為梯徑，而以三字短句為登山人之主題。既抵高岡，松風強密，少游所謂：春路雨添花，花動一山春色。行到小溪深處，有黃鸝千百。子規二群，隔南北高峰，互相唱和。雲深林愈靜，鳥鳴山更幽：既振衣千仞岡，復濯足萬里流。忽聞採樵人發為浩歌，是為第二主題，初現於無射單簧管，復為長笛獨奏，襯以絃樂：號角作空谷回聲，眾山響應，此唱彼和，形成交響樂團之大總奏大合唱，漪歟盛哉：桃源避秦得所者何其眾心所同哉！何必天堂，即此便

▲1994年，張昊與鋼琴家陳泰成討論曲譜。

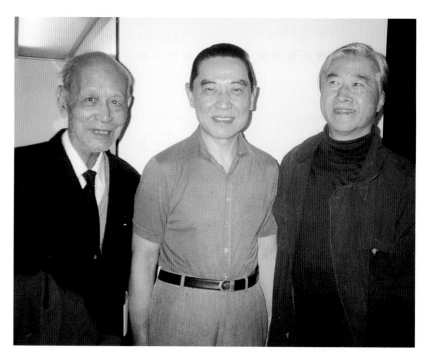

▲由左至右：張昊、傅聰、吳季札三位好友相見歡。

是極樂世界，安富樂園！（此段用F大調亦與《田園交響曲》同）。

　　福樂之餘，緬懷彼岸，禹域兆民，同胞手足，關切懷念，胸如沸油之煎熬，聞雞起舞，誓欲隔海擁抱摯提，血濃於水之熱情，乃為本樂章之第二主題群旨。

　　以上為首章呈示部：經過複奏之後，入於發展部，仍以原黃鐘羽調而發展其布穀動機；次即消失三個降記號，成為平明純白的南呂羽調，純用木管斷奏，頗想啄木鳥風格，益以高枝鷦鷯（長笛、短笛、豎琴及小提琴撥絃），發展至眾鳥齊噪，鳴聲上下，詩人開懷，與禽鳥同樂長歌，張載所謂「民吾同

胞，物吾與也」。

　　回到本樂章的再現部，主題與調位同前。過渡到副題則將調位移於無降號無升號的黃鐘為宮的徵調，而且不用單簧管而改由號角獨奏副題旋律於中音域，而由長笛及單簧管追隨次第作卡農和唱，外加短笛與雙簧管作隔山杜鵑的點綴。現在輪到次中音長號與中提琴再唱副題，而由中低音長號與大提琴作遲一拍，低音管與低音提琴遲兩拍的卡農跟進，成濃鬱的三疊泉賡和，纏綿不盡而林外鵑啼。

　　終於管絃齊簇，金鼓共振，使全體情懷昇向高潮，冉冉達於尾展的壯烈巔峰，同聲喊出我們的任務：「布穀」！

<div align="right">（摘自張昊手稿）</div>

　　《華岡春曉》為交響曲首樂章，描述春天乍暖還寒時節，攀登陽明山賞花的情景。下面引的是張昊作的《華岡頌》摘要：「陽明山巔，霞映雲繞。淡水悠悠，太平浩浩。鳳岡羽翠，靈鷲首皓。乃鳴鐘磬，琴瑟舞蹈。言志詠懷，同歌至道。旭日曉峰，清新常葆。化被神州，恢宏宇兆。」

　　此樂章在調性上，以c小調開始，但結束於C大調。取材上，以八分音符斷奏為動機，三個音短句動機為第一主題；而第二主題為海南民歌素材，呈現出「此是中華祖國山河」，吾土吾民的華岡勝景。另外，張昊喜好將鳥鳴聲放於曲中，這受巴黎音樂院作曲大師梅湘很

音樂小辭典

　　中國的五聲調式音階，包括：宮（C）、商（D）、角（E）、徵（G）、羽（A）。另外，中國有十二律，包括：黃鐘（C）、大呂（#C）、太簇（D）、夾鐘（#D）、姑洗（E）、仲呂（F）、蕤賓（#F）、林鐘（G）、夷則（#G）、南呂（A）、無射（#A）、應鐘（B）。

▲1994年，於花蓮舉辦的第三屆中國作曲家研討會中與大陸作曲家瞿維合影。

大影響，此曲出現兩次鳥鳴聲響，一為「布穀」聲響兩次，二為一短一長鳴，與其師梅湘有同好淵源。

※《東海漁帆》

此生有幸，將歲月的三分之一度在湘鄂吳越，三分之一遊學法義德瑞，終於托居寶島台瀛：翠綠溪山，物豐人健，琴書坐擁，我知足矣。況所居陽明山，華岡高聳，西望淡水悠悠迴夕照，東覽太平洋浩浩浴朝陽，吾乃天父地母慈懷福褒中之一嬰耳。於是感激低徊，負手吟詠：遙望水平線上，隱隱漁船出海東去，樂思潮湧，蕩胸有聲，引成曲趣。

先以曉曙微光之絃樂疊四度六度和聲為海平背景，由單簧

管吹出漁歌主題兩句，從容不迫。前句以三次下行四度為其特徵，且加變徵裝飾音；後句以下行大六度為特徵。主題第二次出現為長笛獨奏，而以短笛與單簧管於句末加以附和。第三次則由中音雙簧管即通稱英國管主奏，且同時用低音管在下方用反覆斷奏充作搖櫓槳的反覆節奏。

逐漸音量加強，海闊天空，風起浪湧。引入第二主題，捕魚豐獲的歡慶。

本曲中段用銅管樂器甚多，有排山倒海的大音量，而鐘磬金石等打擊樂器亦是此曲的一特徵。漁歌合唱，鼓勇撒網，迎風搏浪的討海生活是須有浩然壯勇的氣魄，號角齊鳴以提高警覺。但太平洋上更多風平浪靜，蔚藍一色，遙見海市蜃樓，漁人像躺在海母懷中的搖籃，唱出悠然的催眠曲，漸行漸遠，向地球水平天線隱逝。

（摘自張昊手稿）

《東海漁帆》於一九八八年十二月二十八日完成，為張昊計畫中的交響曲次章，代表夏天，描述漁船在夏日晴朗的天氣，緩緩駛入太平洋的捕魚風光。

整曲以五聲音階為主，本樂章雖然為C大調，但在音階中升高第四音，降低第七音，故實涵古曲商調淒涼色彩。他利用二度、四度、十一度及小七度音響，避免西洋傳統的三和絃，表達中國民族音樂的風格。

剛開始，張昊運用絃樂五部、豎琴、鋼片琴、鋼琴等樂器，以四度相疊所形成的五個音構成的和絃，雖然只有三小節

的前奏，但延長記號使整首曲子，立刻進入黎明破曉前，萬頃無波的太平洋，浩瀚卻安靜的情境。

曲式為寬廣柔緩的最緩板的三段體（即A－B－A形式）。第一樂段主題十分明顯，常常以不同樂器組合或增質出現，如歌的主題，由單簧管、長笛、英國管各主奏一次，可謂之三弄，尾部的下跳大六度而結束在商調上，繪出孤帆海上的滄涼。之後，豎琴、鋼片琴、鋼琴，予以二度反覆微小波動，有如東海海面之微波。

而第二樂段的主題為兩組三重奏形式。一為「絃樂三重奏」，為第一小提琴、第二小提琴、中提琴組成。二為「木管三重奏」，則是短笛、長笛、雙簧管、單簧管，輪流組成的。這種情形，有如千家詩中的「數聲漁笛在滄浪」之寫照。

※五重奏《寶島環遊》
──獻贈四十五年老友吳季札

作者於一九六九年人類初登月球同日飛抵台灣，歡見青山綠水，訝為世外桃源。旋即暢遊一週，較之以往日觀巫峽三遊洞之深邃，拿坡里蘇連多（Sorrento）海岸之清遠，實為平生三大登臨樂事，不可無宮商律呂以寓之。今作此篇，雖摹狀週遊，卻不是迴旋曲體，而新取a－b－c－d－e，一直連下去。但在轉調移宮換羽方面，則是由一個降記號的中呂宮，跳入四個降記號的夷則宮第二段；再跳入七個降記號的應鍾宮轉姑洗羽的童子軍進行曲，少年短笛，飛躍合歡山雪。夜訪山民紋面

老婦，篝火敘千年古事、巫咒、吹角招魂、撒水飯飼餓鬼（用全音階）。然後入大呂宮、登大禹嶺、穿燕子窠、轉中呂宮，快馬加鞭，環遊圓滿。

（摘自張昊手稿）

一九九六年一月二十一日起，至二月十四日止，完成五重奏《寶島環遊》，樂器包括長笛、雙簧管、英國管、大提琴、鋼琴及一聲響的大鑼，一九九六年十一月二十日於國家音樂演奏廳首演，張昊親自指揮，演奏者包括：江淑君、王頌恩、李佩琪、王佩瑜、劉惠芝、王小尹。

樂曲開始便由各個樂器接唱快速的音符，彷彿坐飛快車轉台灣一圈，接以雁渺魚沉、二縷青煙、手把芙蓉朝玉涼、瀑布水晶簾、明亮乾燥貓彈狗跳、七寶樓台燦爛高空、巫咒吹角口中念念有詞手抉作法，齊跳入雲霄。

※鋼琴協奏曲《美台灣》

鋼琴協奏曲《美台灣》自一九九七年七月至十二月，經過半年時間完成，共有三個樂章，第一樂章標題為〈台灣山海〉，第二樂章標題為〈秋意之歌〉，第三樂章標題為〈鄉人儺舞〉，素材相似於貝多芬的《田園交響曲》，可謂之為標題音樂。整首樂曲仍延續張昊一貫的中國調式與和聲。張昊眼底下的台灣，是從心中美靈所看到的，有著脫俗出塵之美，真可謂《美台灣》。

第一樂章〈台灣山海〉，為稍快板，意在描述台灣山海的

秀麗與壯觀，主奏一開始便以三連音的和絃遊走，展現滾捲軸轆的氣概萬千，之後又有廟堂如夢、中國宋朝鄉林雅靜、美如塵凡行雲流水、花外低露、沉醉落花史湘雲、朝南嶽聖帝擔肉香、古剎清高瘦倚修竹涼透、飛花點翠調笑、打彈珠弄瓦滾桌球、清高薄透明天上，將山的俊、海的廣展露無遺。

第二樂章〈秋意之歌〉，為如歌的稍慢板，由柔美的木管樂器起頭再接由抒情的絃樂，才導出琶音漸上雲緲的鋼琴，逍遙於鐘樓外的秋意之歌。之後有薄如竹膜的秋意、飛花珠走盤、男女深情對唱、秋水搖籃曲，並包含「孤帆遠影碧空盡，唯見長江天際流」[1]的感嘆，老人朝南嶽燒香擔、飛天衣鈴從天而降、天鵝之歌、遠聞夜林鳥鳴，終有此曲只應天上有之美。

第三樂章〈鄉人儺舞〉，為稍快板，乾燥清新活潑曲風。《論語》〈鄉黨〉第十：「鄉人儺，子朝服立於阼階。」既然標題為「儺舞」，所以此樂章為六拍子的舞曲形式，開頭便是強音的斷奏，燃起絢麗樂曲，曲中加入了小軍鼓樂器增添熱鬧裝飾，繼續有打鐵砧苗女鈴趺足舞、廟堂合唱、神秘天鼓、群老頌禱、群童女貓鳥嘻戲、高枝鶺鴒輕鳴、天使飛天天真答唱，以排山倒海的氣勢結束。

※《陽明交響曲》

首先一看到陽明交響曲這題名，就想到此曲必係作者隱居於陽明山上時，在五線譜紙上一梗一梗地畫豆芽菜，由一秒、

一分、一小時地積累了一年多才完成全曲的四大樂章。

此曲係於二○○○年十一月起作，曲子先前有一段引子，長四十八小節四分之三拍子，從容板的弱音，從無色的C調入手，一步步導進主曲的第一樂章中速快板四分之四拍子，D調第一主題，而D調是此交響曲的主調。

中國從上古的夏朝（禹王）起就把「陰曆」正月建定在「寅月」，就是現在的「農曆正月」，所以我國民間「過年」的大喜事是在寅月。但是到了商朝（又稱殷朝）卻把「正月」提早了一個月到現在的陰曆十二月，所以史學家稱為「殷建丑」。到了周朝，又把「正月」提早一個月到陰曆十一月，史學家稱為「周建子」，子在一年十二個月中居於首位，在一天十二時中居半夜（即三更），在一年十二個月中居日最短夜最長的「冬至」節。

到了秦朝，秦始皇又把「正月」提前到「亥」月，謂之建亥，想傳萬代；不料到了「二世」就完了。漢朝又把正月推回夏朝的建寅，立春之日，日漸返長，冰消雨水而春至矣。

我中國古曆，以冬至為最短之日。北歐瑞典、挪威中午十二點始見南方地平線上一鉤暗紅色太陽從南方地平線上浮出，不到半圓，又迅速沉沒入海。瑞典、挪威人叫「聖露西節」，女護士們頭戴方板黑冠，冠上點燃四枝蠟燭，甚有趣也。

十一月冬至，十二月初「小寒」，十二月中「大寒」，正月初「立春」，中國人仍復跳回夏朝曆法建寅。我國古制以十二律如黃鐘、大呂等代表一年十二個月，則陰曆正月正合「太

蕨」，相當於歐洲樂制的D音，由於D調已經是兩個升記號，陽氣升旺，很合乎「陽」，「明」二字，作為本交響曲的主調，最為相宜。

<div align="right">（摘自張昊手稿）</div>

自二〇〇〇年十一月起作，至二〇〇一年十月完成整首序曲與四大樂章的《陽明交響曲》，是張昊繼交響詩《大理石花》與交響曲二章《華岡春曉》、《東海漁帆》後的另一部大型交響樂曲。二〇〇二年十一月二十三日，亞洲作曲家聯盟於國家音樂廳主辦的「啟動台灣的聲音」節目中，本曲舉行了首演。

序曲是由靜弱的單長音一個個接續著，猶如禪意單純靜心的存在，直到最後才由豎琴躍昇而上帶入第一樂章。第一樂章為中速快板，斷奏而快速的主旋律是絢爛陽光的色彩，到達銳電頂峰、雁喊於天、天際雁群淚的景象，接由絃樂器如合唱般歌詠山巔之明秀俊俏，與韋瓦第《四季》〈春〉中相似的高枝啼鳥，拔高至尖頂如出軍操般精神抖擻，中間穿插「攜手織夢纖薄」的浪漫，整個樂章洋溢著才華與熱情。

第二樂章為祈禱的稍慢板歌調，如美夢般嘹亮透明悠揚半空，仰天長嘯，接有天仙女三姐妹下降，一氣呵成。

第三樂章為稍快板，開玩笑般的五拍子樂曲，以斷奏為主，曲趣十足，最末張昊將他最喜愛的唐朝古琴曲一句「歷歷苦心！」，放入曲調四次，可看出他緬懷古國的心境。

第四樂章為六八拍子的稍快板，優美高雅的旋律，如牧人之歌開頂棚天空，普照陽明光輝。

▲另類全家福。樓上是張昊與貓；樓下是鮑瑟與狗。

古典抒懷的寄情

　　張昊自幼成長在儒學世家，耳濡目染熟讀四書五經、唐詩宋詞，他仍清晰記得第一首詩作是六歲時所寫的：「人外空中氣轉來，梅花香進學堂來」。這首詩的缺點是兩句最後一字均為「來」字，在詩中應避免用同一字；優點是六歲就懂得合乎詩的平仄，從此便可看出張昊的文學天賦。之後，五十五歲在義大利獲得漢學文史博士，並以漢學家身分遨遊海外傳學授課，所以中國的詩詞文化深植其生命之中，也因而在音樂作品的取材上，有許多首是屬於詩人詠物抒懷的感受，如：《梅山舞》、《茶山舞》、《深山古廟》與《太湖遊》；也有對古典詩詞的詮釋譜曲，如：宋詞四闋的《西湖好》、《水調歌頭》、《雨霖鈴》、《千秋歲》與詩經中的《關雎頌》。

※《梅山舞》

　　冬季，寒流由北極南拂台島萬山，陽明山區已感拂面凍耳，七星飛雪，玉山嚴冰。宜學少年氈鞋踹雪，攀登合歡與梅雪共舞。高山做樂，唯銅管號角最宜，可以響播群峰，回應虛谷，為迎冬禮國魂，為來春豫豐瑞也。

　　梅為我國花，花有五瓣，合天之五曜，地之五行，人之五倫，物之五色五味，樂之宮商角徵羽五聲。今用我中華五聲音

階奏之以大樂中堅之銅管，不亦宜乎！

梅為我國獨有，歐美無梅，英譯梅為Plum，源於拉丁文Prunus，乃李，非梅也，不可聽其指鹿為馬；所以譯梅山為Meiflormont可作定案。

寒梅嚴冬對雪怒放，傲領新春，為群芳之領袖。古人詠梅始於周代召南「標有梅」，宋林逋隱西湖孤山，子鶴妻梅，吟得「疏影橫斜水清淺，暗香浮動月黃昏」，神韻清妙，美傳千古；其後乃有純樂器單旋律的《梅花三弄》，遙紹《陽關三疊》的曲式。

<div align="right">（摘自張昊手稿）</div>

一九八五年作的室內樂銅管五重奏《梅山舞》，第二年由台北銅管五重奏在高雄中正文化中心至善堂首演，台北銅管五重奏的成員，小喇叭有莊燕德、彭國良，法國號是陳麗千，伸縮號是陸家德，低音號是段志偉。一九八七年略做修改，之後有葉樹涵銅管五重奏、南非開普敦銅管五重奏等樂團演奏，並由葉樹涵銅管五重奏錄製CD[1]。

本曲由五聲音階構成的旋律，在整首曲子中佔七分之三，至於西洋的大六和絃、小六和絃很少出現，故為純粹的國樂。在調性上，曲子一開始為降b小調，但最後卻以關係大調降D調結束。

這是一首七段的敘述體，每一段都有一個主題、風格，由不同速度、曲調交替串連而成，間有慢板、快板、行板等不同變化拍子，節奏極具舞蹈性。以新春祭祖開始，山野農村舞

靈感的律動

註1：《阿美幻想曲──葉樹涵銅管五重奏》CD，sunrise8545，台北，上揚有聲出版有限公司，1998年。

張昊 浮雲一樣的遊子

曲、樵夫婦對唱、男孩女孩共舞、民歌等等，在在顯示春天到來，萬物蠢動，欣欣向榮的景象，以呼應寒梅怒放、傲領新春的《梅山舞》。中段出現一標題為「南山巔的召喚」小號獨奏，趣味性十足。《音樂時代》雜誌主編楊忠衡在聽過此曲後，稱此曲為中國的「展覽會之畫」[2]。

※《茶山舞》

「茶」字古寫作「荼」（讀音「途」），唐陸羽著《茶經》始改「荼」作「茶」，拉丁文作Thea Sinensis，亦是「茶」音，意為「中國茶」，且謂服用始於軒轅黃帝時代，可謂與蠶絲、竹筆同為華夏最早之光榮，允稱「國飲」，賦之以舞樂，不亦宜乎？

每當春半清明穀雨，鶯飛草長，皖之六安，湘之洞庭君山，閩之武夷，台之凍頂，漫山遍野，戴笠背筐，姑嫂唱和者，皆運尖纖指爪，摘此穀雨前嫩葉擁芽的一旗一槍茶。未盈頃筐，置於道旁，而揮巾起舞鬥歌笑謔矣。

（摘自張昊手稿）

這首曲子是繼一九八五年作室內樂曲《梅山舞》後，於一九八九年所作的室內樂曲。從曲名《梅山舞》與《茶山舞》可察覺，這兩首曲子皆取材山林鄉野情境，與張昊一九七九年返台後，一直居住在陽明山上有關。

張昊認為中國茶是華夏最早的文化光榮之一，可謂之「國飲」，每年清明時節，山谷梯田間，少女纖指摘嫩葉，揮巾唱

註2：同註1，樂曲解說。

歌嬉謔，風情萬種，所以一九八九年以此為題材，創作一首室內樂，完成單簧管與絃樂五重奏《茶山舞》，長約八分鐘，第二年五月十七日，張昊親自指揮聯合實驗管絃樂團於台北國家音樂廳首演。

曲子中有八個小樂段，各反覆一次，為此曲一大特色。另外，此曲為三段體，其中中段主題採用楚調麻城歌而大加變化，並雜以鳥鳴，以象徵茶山野景。

※《深山古廟》

唐朝常建《入破山寺》詩詠高林曲徑：「山光悅鳥性，潭影空人心，萬籟此俱寂，惟聞鐘磬音。」台島深山，尚存古意。此曲以吹號為召喚而幽谷回聲遙應相疊，引起松濤林嘯，瀑瀉照暉。詩人叩杖拾級緩登，唱五言句，旋律儉用四聲，樸素極矣，而和聲亦僅疊四度、七度，避用三、五度，故有調式而少調性，有若政事之不信中央集權，而務地方分權，野樵耕饗，自食其力，帝力於我何有哉？

樂曲以六個降記號開始，登山步陡，層層剝去降記號，既達古廟禪院幽處，又返六降記號原調，而宣唱四聲主題歌，梵籟騰雲，升而後降，漸取得七個降記號而入降C調，八個降記號而入降F調，乃以E調寫譜，且動用重降A甚至重降D深入戌亥，半夜鐘聲催眠矣。朝暾東上，晨興號角誼召早齋，山肴野薇，飽餐辭廟，提負高歌下山，而枝頭野鳥應聲囀和相送也。

（摘自張昊手稿）

一九九〇年完成的《深山古廟》室內樂曲，於一九九五年三月，應幼獅管樂團指揮郭聯昌之邀，擴充改編為數十人的大規模管樂及打擊樂總譜的大型管樂合奏譜。

　　曲中意境為唐朝詩人常建的五言律詩《題破山寺後禪院》，從音樂中可想像詩人閒靜獨步深山林木間，夜宿寺廟，早課鐘聲催醒，飽食山野素荣，負笈下山，山光優美，鳥兒歡愉雀躍，令人俗慮盡去。更有「詩人扣杖拾級緩登；野樵耕爨，帝力與我何有哉？」的法外民之逍遙。

　　從調性上看，此曲開始為e小調，但卻結束於平行調E大調，而且使用許多臨時記號來轉調。和聲上，多處有疊四度和絃及疊四度和絃的轉位。整首曲子是由四個音的動機發展出來，可以看出張昊作品的縝密思路。

※《登靈巖山──太湖遊》

　　鋼琴獨奏曲《登靈巖山──太湖遊》，於一九九五年完成。

　　張昊並未曾親身遊覽太湖，僅僅看書神遊罷了。太湖中有二島，其中一島名為「靈巖山」，島上有桂花樹、廟、岩石，岩石中有縫，此岩石即是聞名的「太湖石」，常被切割成塊，放置於中國庭園的裝置藝術中使用。張昊描述男男女女拾階行靈巖山，因太湖石縫隙大小不一，兩人步伐相似亦相異，道路有時寬闊，有時崎嶇，有時大步跨行，有時細碎步移，有時快行前，有時慢行後，偶而跳躍，偶又挪移，因此《登靈巖山──

太湖遊》承襲了巴赫之賦格對位形式，卻又以中國五聲音階的素材，東西音樂傳統匯合，再創出另一番張昊詩人情懷的新欣手法。

※ 《西湖好》（宋代歐陽修詞）

北宋歐陽修居皖北潁川西湖時，依當時流行的曲調〈采桑子〉填詞，以詠西湖之美，有十八首。我僅取其中二首作成合唱曲，一詠春水櫂歌，一詠夏荷酒醉。

（摘自張昊手稿）

此曲起源在一九五〇年，二十世紀之後半，為羅馬梵蒂岡之「聖年」，當時張昊是巴黎音樂院的學生，從巴黎得享半價火車票初遊聖城羅馬，得識羅馬音樂學院少年學生吳季札，又遊拿坡里、佛羅倫斯與威尼斯，乘宮多拉（Gondola）舟，苦念故國西湖，遂依義大利傳統的搖船節奏作為二重唱，而隔四十年後，即一九八九年，再依歐陽修的詞〈采桑子〉調，完成合唱曲《西湖好》，為搖船曲四部大合唱，長約七分鐘。

張昊用「欸乃！」（Ai-nai！）二字，以協調統一划船動作的舟子呼聲。六八拍子的威尼斯標準船節奏，緩慢縱容，首尾皆降E大調，中段換降G、降C大調，以象綠暗紅深。

※ 《水調歌頭》（宋代蘇軾詞）

張昊依蘇軾的詞，而譜成混聲四部合唱曲《水調歌頭》，本曲完成於二〇〇〇年九月，至今尚未發表過。

此首歌詞曾有許多作曲家譜過曲，而詮釋出許多曲趣相異的《水調歌頭》。張昊在音樂的處理上，則是用音色的對比，如：男女聲的問答與高低音的對話，來呈現詞意。

※《雨霖鈴──秋別》（宋代柳永詞）

《雨霖鈴》原為唐代音樂曲牌名，據傳唐玄宗避安祿山之亂入蜀，棧道暮雨聞鈴，追思太真妃淚下，乃作曲名《雨霖鈴》，令隨從樂官張野孤筆寫下，傳至北宋柳永又為此曲填詞，迄今六百年而詞存曲亡，蘇東坡暮歌人嘗謂：「令十七八女郎，執紅牙板，歌楊柳岸，曉風殘月。」可想見其曲調之盪氣迴腸，高唱入雲之概。余誦詞而心動，奮筆補曲，使曉風殘月高揭至high a而達全曲最高潮，以追六百年柳永之悲風可乎？

（摘自張昊手稿）

一九九七年，張昊依宋代柳永的詞作獨唱曲《雨霖鈴》，參加台灣省立交響樂團第六屆徵曲比賽獲得優勝。前奏部份，張昊以鋼琴弱奏來模仿秋季的寒蟬叫聲，既微弱又悲涼，導入「寒蟬淒切，對長亭晚驟雨初歇」。明皇在夢中與貴妃相見，但只低聲輕唱著「執手相看淚眼，竟無語凝噎」。而「曉風殘月！」的「殘」字，充滿感情的爬昇至全曲最高點，最後遠渺如清磬般「與何人說？」的愁悵，只剩寒蟬低吟。

※《千秋歲》（宋代秦觀詞）

我國歌詞遠紹北方的詩經和南方的楚辭吳歌越謠，都是歌

詞與曲調同時產生的。詞字可以筆錄留傳，歌調只能口耳唱授，久遂消亡。即如〈千秋歲〉詞曲牌，在《宋史》〈樂志〉中屬於「歇指調」，張先（子野）詞則入〈仙呂調〉，可見也是從新疆、寧夏一帶回紇、突厥傳來的音譯。

　　總之是西域進口的外國曲調，到了揚州天才秦觀手裡，便填出了聲韻悠揚，柔情婉轉，笑中帶淚，奪人心魂的傑作。

　　此詞文字意境優美，尤其情感柔深，似鮫人以淚珠繡綃泉底，周煦讚謂「後主而後，一人而已。」原曲已亡，今日另譜新聲，仍謹循其仄聲韻：計前七韻為去聲，後二韻為上聲，以應鍾為羽調起，亂以花影鶯聲；憶歡會轉陽聲，而結入春去愁如海，也巧合他的淮海飄零的可憐身世。

　　上古時代，歌詞與樂曲是不分的。不但不分，而且常是同時即興創作。西山的樵夫和東山的牧童一唱一和；北溪的浣婦與南井的汲女互作情歌喧答，乃至祭祀巫醫，無不藉歌詞以達款曲委婉之情；每月初一、十五，村鎮趕市集販賣牛羊陶罐鍋糧布匹的口唱宣傳誇讚，都是集父祖相傳的即興歌詞合一的藝術。

　　政府的官方態度是採訪搜集。「帝曰：予欲聞六律，五聲，八音，在治忽，以出納五言。」翻譯成現代白話應該是：「舜帝說：我想聽由六陽律、六陰呂合成的十二律呂，在宮、商、角、徵、羽五聲，在匏、土、革、木、石、金、絲、竹八種音色的樂器上，用發音（治）和休止（忽）的手段，用以唱出陰平、陽平、上聲、去聲和入聲這五種音韻。」

這樣由唐、虞、夏、商、周、秦、漢、晉，直到五胡亂華，黃河流域淪陷外族為止。

唐朝行對外開放政策，對於西來的回紇、突厥，波斯的商品與歌曲舞技，來者不拒。李白形容的活如電視：「風吹柳花滿店香，胡姬壓酒勸客嘗」。於是西域東來的葡萄美酒夜光杯，菩薩蠻舞女、渾脫劍器舞，伴著龜茲國來的音樂家蘇祇婆以及音譯的樂曲〈歇指調〉、〈仙呂調〉、〈大石調〉等如潮湧進。

唐朝還只是一些小令，到宋朝漸發展為長調：乃有柳永的浪漫，蘇軾的豪雄與秦觀的幽婉，而其《千秋歲》一詞之柔美深遠，評者謂為後主之後一人而已。此詞亦與歷代所有的詞同為兩段體，即AB體，中文叫做「上下闋」。這一首《千秋歲》的另一特點是不用平聲韻，而用仄聲的去聲韻，以致每句結尾都有向天外遠處揮散的感覺，因此我配的旋律也是尾巴向上翹起。在吾師龍沐勛的《唐宋詞格律》一書中，引《宋史》〈樂志〉云入〈歇指調〉，張子野詞則入〈仙呂調〉，都是從新疆西域外來的旋律，可惜早亡！我這個後繼者也是盡力體貼秦淮海的幽遠飄渺的神韻而已。

（摘自張昊手稿）

一九九五年五月完成，台灣省立交響樂團委託創作合唱曲與管絃樂團伴奏的《千秋歲》，是依宋代秦觀的詞而寫。張昊不用西洋的七聲大小調音階，而用中國原有的五聲音階輪流作主。本曲共分四個樂段，其中第二段由男聲輕唱「飄零」，引

起女聲高呼「人不見」，和全體低降到「空相對」。第三段一改前昔，轉為往日年少青春遊宴的「西池會」，快速的音符滾動，攜手歡欣的傘蓋，達到全曲最高峰；陡然一落千丈，墜入寂滅的「今何在」。第四段的「清夢斷」輕微片屑，「朱顏改」的雁渺魚沉，一聲「春去也」，飛花風捲上天又飄沉入海「愁如海」！

※ 《關雎頌》（詩經）

我國為禮樂之邦，而嫁娶之禮遠溯周易乾坤，其咸卦 ䷞ 中，少女兌卦 ☱ 居上，少男艮卦 ☶ 居下，仰而求愛，咸心感慕，以琴瑟友之，尚在戀愛訂婚階段；至於恆卦 ䷟，長男震卦 ☳ 居上，長女巽卦 ☴ 承歡，已由青少年階段進入完娶結婚之壯丁階段，故咸恆二卦居《易經》上經之末，為人生之中峰焉。

我國婚禮自周公制禮以來三千年，可考者《儀禮》有「納采、獻鴈、束帛、儷皮」，《禮記》益以「婿授綏御輪，揖婦以入，共牢而食，合巹而飲」，《詩經》則有「琴瑟友之」、「鐘鼓樂之」。到清末明初，衍成雙拜天地，拜祖宗牌位，都聽贊禮生所宣的口令行事，而伴禮奏樂，卻是以聲音最大的新疆胡樂嗩吶為主。北伐以來，西學為用，倡「文明結婚」，捨紅緞繡巾鳳冠，代之以白紗蒙面，而以異教的華格納歌劇曲，與孟德爾頌的動物神話曲為伴樂，實不足以當國民婚禮。今依中國風格之五聲音階及婚禮進行之七段程序，作成一套七首之婚

禮音樂。

《關雎頌》為婚禮音樂中之第三首,在典禮儀式中為「新郎、新娘入場」,是五分鐘的獨立大曲之四部合唱。

（摘自張昊手稿）

一九九一年行政院文化建設委員會公開徵求「婚禮音樂」一套七首,張昊以《現代創作古典式》入選。套曲七段,以中段大合唱詩經首篇《關雎頌》五章為中心,以小管樂團編制演奏。此作品並由文建會錄音製作成CD[3]。

整首曲子為柔緩板,所以節奏上多為二分音符、四分音符、八分音符等,唯有兩個間奏,在整首樂曲中,才有緊密的三連音與十六分音符節奏。

將每四句歌詞分為一樂段,可看出此曲有五段,而每段的結尾,似朗誦吟唱般的漸慢且延長。曲中插入兩段間奏:一陰,憂思不寐;一陽,琴瑟友求。再加末段反覆一次,乃成柔廣之八段大合唱曲,漪歟盛哉!

※ 小號協奏曲《Victoria》

今年一九九四年是民主國聯軍在諾曼地登陸、反攻納粹獨裁暴政的五十週年紀念,明年一九九五年是原子彈炸日本侵華投降的五十週年紀念。我在一九四四～四五年中,即響應倫敦廣播電台,均用貝多芬《第五交響曲》頭一句的動機,三短一長為呼號「達達達達──,Here is London!」,邱吉爾手叉V字（Victoria）,今年六十歲以上的人,大概都有父兄偷聽過。我閉

註3：《現代創作婚禮音樂──古典式》CD,台北,行政院文化建設委員會監製,1991年。

門作歌詞譜曲，名為《民主勝利》。果然日皇八月投降，我國十月十日在上海舉行空前盛大慶祝，十萬人遊行八小時，晚間在蘭心戲院慶祝勝利會上便獻唱黃自師的《旗正飄飄》，與我的拙作《民主勝利》，頭一句就是小號的「555｜5一」。

　　而今，一瞬眼又是四十九年，民主勝利了，似乎又滑落了。忽然葉樹涵以巴黎音樂院小號頭獎的響亮聲音，要我這個前後同學，為他作一首小號協奏曲，令我想起四十九年前民主曾勝利過，大家都曾淚流滿面的笑過，而今……民主……勝利了嗎？全面勝利了，而且不再顛仆嗎？所以這首新作小號協奏曲，獻給小號高手葉樹涵的，其泉源動機，仍是四十九年前，那顆呼喚自由民主的心中火燄「達達達達──」，因此我命名為《Victoria Concerto pour Trompette》（民主勝利小號協奏曲）。

　　假如小提琴是交響樂團的女主角，那麼小號便是金馬王子，這在貝多芬的《艾格蒙前奏曲》，乃至《命運交響曲》都有明證；在戰場上，他就是少將前敵總指揮，呼喚著「前進！民主勝利！」這些像舞台劇一樣的戰鬥，一幕一幕在第一樂章展開。第二樂章慢板，中間也聽到對陣亡勇士的哀悼與鐘聲、號哭，安慰亡魂。第三樂章，是民主勝利的舞蹈與慶賀，以布穀一聲結尾。

<div align="right">（摘自張昊手稿）</div>

　　一九九四年九月，張昊於德國科隆渡假時，完成小號協奏曲《Victoria》，十二月二日由葉樹涵主奏，張大勝指揮首演。

　　主奏部分為C調與降B調小號各一支。管絃樂團樂器採二

管配置，但加重小號，配置爲四支。

　　第一樂章爲中庸的快板進行曲，整個呈現朝氣與活力，並穿插定音鼓軍樂的節奏、中國過年的鑼鼓節奏、軍隊的集合號，而撩起頓挫抑揚，英挺有力的共鳴。中段獨奏的小號與低音管及大提琴，形成一段三人的對唱，如《西廂記》的「愁悵到天明」。而「雲外西海王母，蟠桃壽宴合唱頌歌」，絃樂器與木管樂器以合唱曲的方式展現和聲與賦格對位。所有樂器以強而有力的飽滿和絃，呈現簡潔乾淨、氣勢磅礴的結尾。

　　第二樂章則爲四段歌謠形式，是最緩板速度，其中還出現《搖籃曲》，但這《搖籃曲》屬於明亮的曲調與較強的音量，與一般印象中的並不相同。曲中張昊將唐朝古琴曲的一句「歷歷苦心！」，放入曲調，可看出他緬懷古國的心境。

　　第三樂章開始部份，接續第二樂章末尾的情緒，再轉爲金戈鐵馬、鏗鏘從未有的音色獨奏，曲中更有「月下沙場對影獨舞」，由小號與兩支法國號形成三重奏。接著由王子般的小號花式演出慶賀成功，最後一聲「布穀！」由法國號與小號獨奏，清楚、簡潔、肯定。

※木管五重奏《道情》

　　在我選定以音樂爲主修之前，我是以繪畫爲主的。而芥子園畫譜是我的主要課程，包含山水、人物、花鳥、梅、竹、菊，此外就是唐詩宋詞和道教傳統。而道教根源是老子道德經——自然主義，以晝夜、春秋、雌雄、生死、古往今來爲道之

本體與現象，而視覺藝術繪畫與聽覺藝術的音樂便以「空」、「時」兩間各顯「乾」、「坤」。

伯牙彈琴，子期聽出其「高山流水」的空間現象。貝多芬《田園交響曲》中溪流鳥語雷聲，德布西（Claude Debussy）的《月光》與《海》，全符合「道法自然」的人類共同心態，無分歐亞，耳目合賞。我這首五管《道情》是應五位青年管樂家所組的「音樂盒」的邀約而作的。我的欲望是用中國的五聲音階的許多長處來顯示五種吹奏樂器：笛、管、簫、角、大管[4]的各有所長的性能：笛的清高流麗、管的鹹淒怨訴、簫的如水柔涼、角的悠遠召喚、大管的上下包容。

本曲的體裁是兼用奏鳴曲首章形式，迴旋曲式、變奏曲式、三段式。中段卻是有第二樂章慢板的如歌合唱的聲樂性。所以全曲頗長，有360小節×4／4；演奏時間大約二十五分鐘吧！我總是企圖把各種樂器的音色顯出眼睛看得見的顏色，人的歌聲與語聲，鳥鳴與蟲聲。此外，我也試圖用五種樂器由低向高，先後吹奏琶音，「音樂五重奏」試試看，如果成功，我們就造成金氏記錄。

（摘自張昊手稿）

一九九八年一月三十日開始寫曲，五月十五日完成的五重奏《道情》，是應「音樂盒室內樂集」的邀約而作的曲。音樂盒室內樂集成立於一九九四年五月，成員包括羅弘煜吹奏長笛、薛秋雲吹奏雙簧管、蕭也琴吹奏單簧管、陳雪琪吹奏法國號、鄭雅菁吹奏低音管，當然《道情》的首演就是由音樂盒室

註4：即長笛、雙簧管、單簧管、法國號、低音管。

內樂集在一九九八年九月十七日於國家演奏廳演出。

　　曲中有全體樂器齊奏，或兩兩對話，或三重奏，或音樂接龍，這對五重奏演出者技巧與默契的挑戰性極高。在曲趣上也很多變，全亮銅色、大跳降入海底的低甜、真誠禱告般、如敲磬晴美升空、三峽水自天上來、三仙女聯袂降雲霄、子子舞、繁密高枝昆蟲滾磨、如春搗、活潑輕佻、如遠山廟敲鐘、晚晴霞禱合唱等，使聆賞者感受豐富。

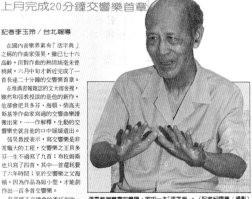

[樂壇宿耆]

張昊費時一年半嘔出新作

這位音樂界的活字典熱情依舊
上月完成20分鐘交響樂首章

記者李玉玲／台北報導

　在國內音樂界素有「活字典」之稱的作曲家張昊，雖已七十六高齡，但對作曲的熱情絲毫未曾稍減，六月中旬才新近完成一首長達二十分鐘的交響樂首章。

　在堆滿書報雜誌的文大宿舍裡，雖然和張教授談的是他的新作，他卻會把貝多芬、海頓、柴高夫斯基等作曲家寫過的交響曲樂譜搬出來，一一作解釋，生動的交響樂史就自他的口中緩緩道出。

　張昊教授表示，寫交響樂是非常龐大的工程，交響樂之王貝多芬一生不過寫了九首；布拉姆斯也只寫了四首，其中一首還耗了六年時間；至於交響樂之父海頓，因為作品多為短小型，才能創作出一百多首交響樂。

　自從接下文建會的委託創作，張昊教授從去年一月份開始譜寫這首曲子，花了近一年半時間，才完成首章部分。

　張昊教授把這首以中國五行音階來創作的作品，稱為中國古典展，並暫定名為「華岡交響曲」或「陽明交響曲」。

　在華岡住了九年，山上清幽的環境，或了張昊教授創作的泉源。這首曲子，描述一個人在山上悠閒地散步，時而聽到山谷對面傳來山歌對唱的吆喝聲，又時而憶起自己的兒時種種。這或許是張

教授自己心境的寫照！在鳥聲齊鳴下，人從回憶中驚醒，這個樂章也戛然而止。

　為了表現高山流水的空靈，豎琴在這首樂曲裡佔有很重的分量。張昊教授對豎琴似乎情有獨鍾，四年前他的另一首作品——交響詩「大理石花」，也有豎琴的獨奏部分。

　雖然，這首交響曲首章部分才剛脫稿，張昊教授在短暫的休息後，又要利用暑假較長的空檔，繼續譜寫以後的三個樂章，至於何時能全部完成，他也不敢確定。張教授希望能在從容的時間內完成。

　自小在父薰陶下，熟讀四書五經古文詩詞及學山水繪事的張昊，國學和音樂知識的豐富，常被音樂界喻為「活字典」，只要他一開口，必定旁徵博引，令人「耳」不暇給。但是，至今卻沒有出過一本書，給後輩留下一些

寶貴的資產，令音樂界覺得十分可惜。

　最近，張昊也有意將以往在樂典雜誌發表過的「樂海軼奇瀝憶」雜文，集結成書，留下一些記錄。張昊形容自己五、六十年的音樂生涯，在異國漂泊學習、講學凡十多載，早已積存了如大海般滿溢的回憶，只是時日久了，都快忘記。於是，張昊教授藉著一「褊貓」，將這點點高滴的回憶——瀝出。而這些一點一滴的回憶，都是他畢生智慧光華的結晶。□

張昊簡介

　民國一年生，法國音樂院作曲及指揮科畢，義大利Academia Musicale Chigiana作曲指揮大師班三年，一九六八年獲拿坡里大學東方學院文史博士學位，目前為文化大學理論作曲教授。
　一九八六年獲中山文藝創作獎。□

張昊教授豐富的學識，宛如一本「活字典」。（記者紀國章／攝影）

▲媒體大幅報導張昊的作品。

（林國彰／攝影）

多變的
音樂詩篇

張 昊 年 表

年代	大事紀	備註
1913年	◎ 生於湖南省長沙縣。	
1924年（11歲）	◎ 考取長沙省立湖南第一師範學校。	
1928年（15歲）	◎ 母親段達卒，年57歲。	
1929年（16歲）	◎ 考入上海國立音樂院。	
1931年（18歲）	◎ 考入上海國立音樂專科學校。	
1935年（22歲）	◎ 進入「明星」與「天一」電影公司配樂作曲。	
1937年（24歲）	◎ 自上海國立音樂專科學校畢業。 ◎ 避於法租界內。	日軍大舉進攻上海
1945年（32歲）	◎ 作大合唱《民主勝利》，並由梅百器指揮演出。	日本宣布無條件投降
1946年（33歲）	◎ 以第一名考取公費留學法國。	
1947年（34歲）	◎ 入巴黎音樂院。	
1950年（37歲）	◎ 從梅湘大師學習「樂曲分析」、「音樂美學」。	
1954年（41歲）	◎ 自梅湘大師「音樂美學」課程以第一名滿分結業。	
1955年（42歲）	◎父親張萬永卒，年87歲。 ◎連續三年暑假，至義大利思也納城，參加「器濟音樂院大師養成班」。	
1958年（45歲）	◎ 於瑞典起草交響詩《大理石花》。	金門八二三砲戰
1961年（48歲）	◎ 第一次參加國際漢學會議，於西德漢堡大學舉辦。	
1962年（49歲）	◎ 於巴黎吉美東方博物館演講〈南宋姜夔詞曲〉。 ◎ 參加於荷蘭萊頓大學舉辦的國際漢學會議，宣讀論文。 ◎ 11月起，至德國西柏林自由大學擔任漢學講師。	大陸逃港難民潮
1963年（50歲）	◎ 參加於義大利都靈大學舉辦的國際漢學會議，宣讀論文，並於會議中認識鮑瑟女士。	
1964年（51歲）	◎ 參加於法國波爾多大學舉辦的國際漢學會議，宣讀論文。 ◎ 10月，至義大利拿坡里東方學院東亞研究所修博士學位，並在東方學院擔任漢學講師。	
1965年（52歲）	◎ 參加於英國里茲大學舉辦的國際漢學會議。	

年代	大事紀	備註
1966年（53歲）	◎ 參加於丹麥哥本哈根大學舉辦的國際漢學會議。	中國發生文化大革命
1967年（54歲）	◎ 參加於美國密西根大學舉辦的國際東方學者會議。 ◎ 參加於西德魯耳大學舉辦的國際漢學會議。	
1968年（55歲）	◎ 6月，以《陰陽二字之宇宙涵義》論文，獲文史博士學位。 ◎ 9月起，至德國西柏林自由大學擔任漢學客座教授。	
1969年（56歲）	◎ 參加於義大利海邊市舉辦的國際漢學會議，宣讀論文。 ◎ 參加第一屆陽明山國際華學會議。 ◎ 9月起，至義大利拿坡里東方學院擔任漢學兼任教授。	
1970年（57歲）	◎ 8月起，至西德科隆大學東亞研究所擔任教授，定居於科隆。 ◎ 參加於瑞典京城大學舉辦的國際漢學會議，宣讀論文。 ◎ 參加於比利時自由大學舉辦的國際漢學會議，宣讀論文。	
1971年（58歲）	◎ 參加於英國牛津大學舉辦的國際漢學會議，宣讀論文。 ◎ 鋼琴版本《大理石花》，於台北首演。	
1972年（59歲）	◎ 在西德科隆與鮑瑟女士結婚。 ◎ 參加於荷蘭獅堡大學舉辦的國際漢學會議，宣讀論文。	
1973年（60歲）	◎ 參加於法國巴黎大學舉辦的國際東方學人大會，宣讀論文。	
1976年（63歲）	◎ 女兒張友鵑出生。	
1979年（66歲）	◎ 返台，任職於中國文化大學。	中美斷交
1986年（73歲）	◎ 7月，自文化大學退休。 ◎ 11月，以交響詩《大理石花》獲中山文藝創作獎。 ◎ 12月，以獨唱曲《我的老爸》，獲北市北區扶輪社讚頌父恩歌曲創作第二名。	
1990年（77歲）	◎ 5月，與吳季札至上海合開音樂會，指揮上海交響樂團演出《大理石花》與貝多芬交響曲、鋼琴協奏曲。	
1991年（78歲）	◎ 11月，以交響曲首章《華岡春曉》與次章《東海漁帆》再獲中山文藝創作獎。	
1993年（80歲）	◎ 6月至北京參加「中華民族文化促進會」。	
2002年（89歲）	◎ 長壽養生，專心作曲，居陽明山上。	

張昊作品一覽表

張昊之作曲歷程，依地域可分為上海、外國（巴黎、義大利思也納城、西德科隆）與台北三個時期。上海時期以流行曲為主，外國時期以室內樂與管絃樂為主，而第三段台北時期，為張昊一生創作高峰，也是他的精華所在，作品形式呈現多樣化風貌。

流 行 曲				
曲名	完成年代	創作地點	首演地點	備註
《海葬歌》（張昊詞）	1935年	上海	上海	
話劇《陳圓圓》插曲（張昊詞）	1940年	上海	上海	三首
《夢之歌》（張昊詞）	1940年	上海	無	
《街頭月》（周村詞）	1941年	上海	上海	

歌 唱 劇				
曲名	完成年代	創作地點	首演地點	備註
《上海之歌》（張昊詞）	1938年	上海	上海（1939年）	

大 合 唱				
曲名	完成年代	創作地點	首演地點	備註
《民主勝利》（張昊詞）	1945年	上海	上海（1945年）	

室 內 樂				
曲名	完成年代	創作地點	首演地點	備註
《絃樂四重奏》	1948年	巴黎	巴黎	
《雙簧管三重奏》	1950年	巴黎	巴黎	
《導奏與快板》（Introduction et Allegro）	1951年	巴黎	巴黎	
《5 Variadious pour Quintettte》	1951年	巴黎	巴黎	

《中國山水畫》	1952年	巴黎	巴黎	
《梅山舞》	1985年	台北	台北（1986年）	
《導奏與快板》（Introduction et Allegro）（重修版）	1991年	台北	台北	
《茶山舞》	1989年	台北	台北（1990年）	
五重奏《寶島環遊》	1996年	台北	台北（1996年）	
木管五重奏《道情》	1998年	台北	台北（1998年）	

管　絃　樂				
曲名	完成年代	創作地點	首演地點	備註
《中國故事小女婿相親》（Conte de la Vieille Chine）	1949年	巴黎	巴黎	
《中國山水畫》（改編）	1954年	巴黎	巴黎	
《劉阮入天台》（改編）	1955年	巴黎	巴黎	
《大理石花》	1984年	台北	台北（1984年）	
《華岡春曉》	1988年	台北	上海（1990年）	
《東海漁帆》	1988年	台北	台北（1991年）	
《陽明交響曲》	2001年	台北	台北（2002年）	

雙　鋼　琴				
曲名	完成年代	創作地點	首演地點	備註
《劉阮入天台》	1953年	巴黎	巴黎	

獨 唱 曲				
曲名	完成年代	創作地點	首演地點	備註
《二歌》 （Due Liriche） （華雷利詞）	1955年	思也納	思也納	義文
《朱大嫂送雞蛋》 （湖南唸謠）	1956年	思也納	無	中文
《翻頁》 （Turn Around） 〈張昊詞〉	1957年	巴黎	無	中文
《我的老爸》 （莎牧詞）	1986年	台北	台北	
《想溫柔的心》 （封大衛詞）	1989年	台北	無	
《雨霖鈴——秋別》 （柳永詞）	1997年	台北	台北	
一 幕 歌 劇				
曲名	完成年代	創作地點	首演地點	備註
《浣紗溪》 （sur le Ruisseau） （周麟詞）	1956年	思也納	思也納	法文
合 唱 曲				
曲名	完成年代	創作地點	首演地點	備註
《懷仙納》 （Nostalgia di Siena） （封丹尼詞）	1957年	思也納	思也納	義文
《不老歌》 （張群詞）	1965年	拿坡里	摩洛哥	
《國慶歌》 （傅正詞）	1981年	台北	台北	

《我愛台北》（張昊詞）	1987年	台北	台北	
《西湖好》（歐陽修詞）	1989年	台北	台北	
《光榮頌——Gloria》（拉丁祈禱文）	1993年	台北	羅馬	拉丁文
《中華民國國軍軍歌》（張昊詞）	1994年	台北	無	
《千秋歲》（秦觀詞）	1995年	台北	台北	
《水調歌頭》（蘇軾詞）	2000年	台北	無	
《把今天珍重》（張昊詞）	不詳	台北	台北	
《綠衣人辛苦了》（張昊詞）	不詳	台北	台北	

鋼 琴 獨 奏

曲名	完成年代	創作地點	首演地點	備註
《大理石花》	1958年	瑞典	台北（1971年）	
《登靈巖山——太湖遊》	1995年	台北	無	

管 樂 合 奏

曲名	完成年代	創作地點	首演地點	備註
《深山古廟》	1990年	台北	台北	
改編室內樂曲《深山古廟》為大型管樂合奏譜	1995年	台北	台北	
《青春儀展曲》	1995年	台北	台北	

套 曲				
曲名	完成年代	創作地點	首演地點	備註
《婚禮音樂》 （詩經‧關雎頌）	1991年	台北	台北	

協 奏 曲				
曲名	完成年代	創作地點	首演地點	備註
小號協奏曲 《Victoria》	1994年	科隆	台北	
鋼琴協奏曲 《美台灣》	1997年	台北	台北	

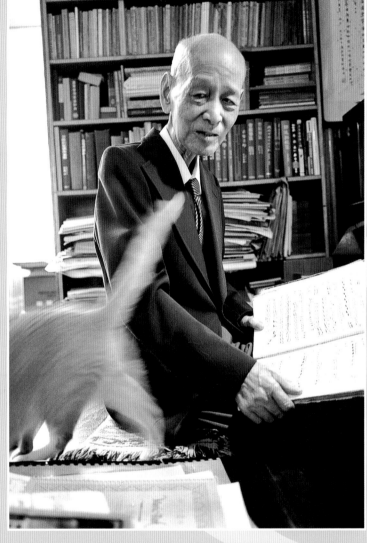

（林國彰／攝影）

附
錄

那摻雜著斑駁汗漬的音符

略記張昊師的分析課和張昊師與梅湘的學習

連憲升

西方古典音樂的道路

在我到法國學習以前，張昊師的「音樂分析」可以說是對我後來影響最深遠的一門課。前後約三年，每個星期五或星期六早上，我做好功課，上山給張老師「批改」，實際上就是去聽他彈奏、講解我事先分析好的樂譜。這段時間內，由於張昊師悉心的教導和他在授課過程中感染給我的對音樂的尊敬與愛，使我從一個自認為知識廣泛、聆賞經驗豐富的「愛樂者」，和學院裡習於藉助二手詮釋來了解作品的「音樂學學生」，漸漸步入了一個較為踏實的西方古典音樂的學習道路。這個學習，基本上是藉由鋼琴的視奏，對音樂的文本——「樂譜」，做緩慢而仔細的閱讀。它引導我緊貼著這些偉大作品的每一個音符、每一個旋律、每一個和絃，來理解音樂，感受音樂。它的領域遼闊，意涵深刻，卻始終不離歐洲音樂院傳統的「手藝」實踐性格。

沈實、收斂的養成

想去找張老師，最先是因為我在師大的碩士論文，希望以梅湘的作品為主題。我在師大的指導教授，也是我轉行學音樂的啟蒙老師許常惠先生於是建議我去找張老師。第一次上陽明山拜見張昊師，可說是沒有任何準

備就上山。電話裡，我和張老師說我是師大研究所的學生，想寫關於梅湘的論文，想和他學習。到了張老師家裡，他先問我曾受過什麼專業訓練，然後就拿出一本莫札特交響曲的樂譜跟我說：「你跟我講講這個曲子開始的幾個小節，我看你怎麼分析它們。」倉促間，我只勉強說出了幾個和絃的進行，就無話可說了。張老師看了我簡略的分析，便跟我說：「研究梅湘的作品，要先了解巴赫、莫札特、貝多芬、布拉姆斯這些古典、浪漫時代作曲家的作品。如果沒有這些作品的學習基礎，你怎麼去研究梅湘的音樂呢？」然後他又說：「音樂是很難、很深奧的一門學問。學習，首先要誠懇、要虛心，如果你想要研究梅湘的音樂，就必須先從這些古典作品的研習開始……」下山後，我感覺這次拜訪似乎是不得要領，短時間內，也不知如何著手研究梅湘，就擱置了這個學習計畫，久久沒有再上山去看張老師。

後來，在師大舉辦的一次國際民族音樂學會議，張昊師為了遠從法國來訪的巴黎第四大學顧特教授（Serge Gut），特別下山來看這位他當年在梅湘班上的老同學。會後聚餐時，許常惠老師叮囑我餐後要送張老師回家。在山路上，我又重新和張老師請教了研究梅湘作品的可能性。這次，他終於提示我一個比較直接的門徑，他說：「這幾年，游昌發先生一直建議我把梅湘的一本書《我的音樂語言的技巧》翻譯成中文，我一直沒時間做這件事。如果你有興趣研究梅湘的音樂，也許你可以先從翻譯這本書著手，我們再一起從這本書的內容來研究梅湘的作品。」事實上，我很早就從盧炎師那裡影印了梅湘這本書的英譯本，心裡也了解《我的音樂語言的

技巧》確實是研究梅湘音樂的一個起點。聽了張老師這番話,我先自行以英譯本翻譯了幾章,帶上山去看他;再從張老師那裡影印了梅湘的法文原本,又從頭譯了一遍。就在這本書的翻譯和校對、講解過程中,我開始了和張老師的學習。

這種一邊校閱譯稿,一邊講解譯文內容的過程是十分枯燥、緩慢的。實際上我們也只能參照梅湘書上的譜例來理解梅湘的文字說明,對於書上所提到的作品,還說不上完整的分析,但是這個緩慢的過程,卻容許我反覆閱讀、推敲書中的理論陳述、商榷翻譯的用字遣辭和句法是否通順。張老師不但在校閱過程和若干註解的按語中,展現了他廣博的文史修辭素養,為了理解書中提到的許多音樂專有名詞和人名、鳥名,更耐心翻查辭書,在我面前具體示範了治學的謹嚴與窮究精神。這分譯校工作,歷時約半年,除了讓我們完成了一份梅湘《音樂語言》的中譯初稿,更使我在這個過程中,逐漸養成一種沉實、收斂的學習態度。直到譯稿完成,我一邊以這本書為基礎,再透過幾本討論梅湘作品的法文著作,於是便開始分析、整理梅湘早年的幾部作品,一邊就繼續和張老師再從巴赫、莫札特和貝多芬的作品,開始學習二次大戰後對西方作曲界影響既深且鉅的「梅湘的音樂分析」。

如泣如訴的吹管樂

這「梅湘的音樂分析」,卑之無甚高論,也不過就是從作品的旋律、和聲、節奏、曲式,先交代清楚組成音樂的物質與技術層面的各個要素,並輔以樂器法、音樂織體、色彩和音響思惟等說明,再去探求作品的細部

和整體的詩意形象，對作品做進一步的歷史脈絡、文化和精神涵義的理解。由於這是一個「音樂院」的教學方式，作品的分析是不能離開實際的聲音——樂譜的鋼琴視奏——來進行的。我和張昊師第一年的課程主要是分析貝多芬的幾首重要的鋼琴奏鳴曲和第三、五、六、七等四首交響曲。也就是說，實際上我是一邊聽張老師鉅細靡遺地彈奏貝多芬作品的總譜，一邊聽他講解說明來學習「音樂分析」。又因爲張昊師在他保存多年的樂譜上仔細抄錄了當年在梅湘課上的筆記，因此，這個分析課，其實也就是透過張老師的講解和詮釋來學習梅湘的分析。

　　關於這幾部作品的分析，張昊師在他爲師大戴維后老師的著作《梅湘的音樂——分析「時間的色彩」》所寫的序文〈浩瀚的音樂學術森林講筵〉裡已經做了若干回憶，在此，我們也無法詳述這些作品分析的細節，但有幾個令我印象極深刻的上課經驗和課後感受，倒是值得一說。

　　當我和張昊師學習《英雄》交響曲時，我仍記得，在張昊師彈奏了那兩下「有如兩根巨柱，撐開天地宇宙」的起始和絃與樂章的第一主題之後，華岡山上，突然傳來一縷極爲悲凄、似嗩吶又像某種不知名的傳統吹管樂器的音調。張昊師停了下來，直說：「眞是美啊！……」我本來以爲張老師說的是貝多芬，但感覺有些納悶。因爲貝多芬《英雄》交響曲一開始的和絃跟主題給人的審美感受應該是貝多芬音樂典型的「壯美」（sublimity），而不是「美」（beauty）。後來昊師又說：「眞是美！……讓我再年輕，我眞想去學這樂器。」這時我才明白，他說的「美」，是指那如泣如訴的吹管樂，而不是貝多芬的《英雄》。這課中突如其來的話語，

讓我了解到，張昊師雖長年浸淫在西方古典音樂中，對中國的傳統音樂，畢竟仍是暗藏著一份眞摯的感情。

由於張昊師的樂譜幾乎全是一九五○年初和梅湘上課保存至今的總譜，多年來反覆閱讀、分析、授課，樂譜的封面和內頁常有破損脫落的現象，而斑駁泛黃的汗漬更是經常可見。在我們上第六交響曲《田園》的某一個段落時，我清楚的記得，一邊上課，我一邊看到一隻螞蟻，不知道是因爲這古老的樂譜紙張摻雜著汗漬的氣味，早早就已經鑽進樂譜裡，還是趁我們上課不知不覺中爬了過來，在樂譜上緩緩地移動。張老師也不理會這隻螞蟻，繼續講他的貝多芬，我心裡覺得好玩，就在我的譜上記下了「螞蟻」二字，以供日後回味。在上第七交響曲時，昊師在梅湘精采的註解之外，又時時加入他個人的體驗。尤其在A大調的第一和第四樂章，他經常說：「這是非常熱烈的音樂，非常炎熱！就好像在南歐、像希臘，像希臘炎熱的空氣。」我不得不說，這幾次上課，眞是給我非常大的感動！第七交響曲的壯闊雄渾，本來就已十分動人，再加上昊師獨特的按語，眞是把我帶入一個和台北的嘈雜、煩囂氣氛完全不同的世界裡去了。

慢，還要慢，再慢……

四首貝多芬交響曲之後，由於我的論文考試日漸急迫，在和張昊師又分析了斯特拉溫斯基《春之祭》的幾個段落以後，我就將我論文裡的幾首梅湘作品分析呈給張老師過目了。考完試，我們卻回頭上了幾首巴赫的賦格、莫札特第四十號g小調交響曲、第二十一號C大調鋼琴協奏曲和歌劇《唐喬凡尼》。

上巴赫賦格時，我以過去曾經和目前任教於東海大學哲學系的譚家哲師斷斷續續學過幾年鋼琴的基礎，也練了幾首賦格，在上課時乘機彈給張老師聽。以我的鋼琴程度來彈這麼艱難的音樂是很勉強的。事實上我也無法以一般正常的演奏速度去彈奏它們。在我彈給張老師聽時，我感覺彈奏的速度已經相當慢了，沒想到張老師在聽我彈時卻總是說：「慢……，還要慢。再慢……。要一個音，一個音，慢慢地彈，慢慢去咀嚼、品嚐它們的味道……。」這對我急促草率的性格，又是一次令人難忘的精神教育。當然我知道昊師的意思，並不是彈巴赫的賦格就應該這麼慢，而是，像譚家哲師也經常強調的，重要的是我們在彈琴時能不能如實聽到我們彈的音，尤其在彈巴赫賦格時，我們能不能清楚聽到這些複雜交織的線條。

和張老師上課的這幾年，他已經是八十歲了。八十歲的人，對時間的感受，和我們這些尚在學習成長中的年輕人畢竟不同。他們似乎是更沉緬於自己的回憶和精神活動，並不太去理會轉動快速的周遭日常事物。我們在上莫札特的《唐喬凡尼》時，有一次，師母鮑瑟在科隆的妹妹和妹夫來台灣旅遊，就借住在張老師家裡。那天，我像往常一樣，上午十點到老師家上課，上到將近中午，師母和她來訪的家人就準備去吃午餐了。也不知道是不是因為莫札特的歌劇太吸引人，一時無法打斷，就在張老師請來客先用餐後，便逕自在鋼琴上邊彈邊講解。這時候，因為有人在旁邊吃飯，我其實已無法集中精神聽課，看著張昊師渾然忘我的彈奏，講解著《唐喬凡尼》，我也只好一路跟著聽下去。這堂課，竟然就這麼從早上跨越了中午一個多小時的用餐時間，一直上到下午約四點。中間張老師也只停下來

喝了幾口水。

　　到我考取留法公費、在出國前的一段時間，和張昊師又上了幾首佛瑞的鋼琴曲，幾闋法國藝術歌曲，若干拉威爾和德布西的鋼琴作品，德布西的《牧神午後序曲》、一個樂章的《海》和歌劇《佩雷亞與梅麗桑德》的幾個段落。這些課程，對我日後到法國直接銜接上卡斯特瑞德先生（Jacque Castérède）專講二十世紀作品的高級分析班有極大的幫助。這段時間上張老師的課，比較值得一提的是，在上佛瑞的某部作品時，張老師突然停下來，說：「梅湘並不喜歡佛瑞的作品。有一次我從科隆回巴黎，拿作品給梅湘看。他說這作品的語言又回到佛瑞的風格了！言下之意似乎不怎麼喜歡佛瑞的作品。」張老師這句話，經常在我腦海裡反覆尋思：到底梅湘是真的不喜歡佛瑞呢？還是，梅湘其實只是反對昊師的音樂語言向著德布西以前的風格退卻？後來我乘上課之便向韋伯老師（Alain Weber）請教這件事，韋伯老師說：「梅湘是不喜歡佛瑞，因為他認為佛瑞的音樂只有和聲，並沒有太多色彩和管絃樂器音色的變化，這和梅湘的喜好的確不同。」

沐浴在音樂文化的氛圍中

　　張昊師是在一九四九年到梅湘班上，中間停了一年，從一九五一年起又密集上了三年的課，直到一九五四年以第一名畢業。梅湘對這位他早年教學生涯中唯一的一位中國學生印象極為深刻。而張昊師從歐遊期間到回台灣居住、講學，一直到梅湘過世，也都和梅湘保持著聯繫。有一次上課時，張老師還給我看一張梅湘夫人羅麗歐女士從巴黎寄來的謝卡，因為張

昊師在那一年梅湘的生日前夕，委託台北天母一家跨國合作的花卉公司爲梅湘獻上了一盆祝壽的玫瑰花。

　　五○年代初期，梅湘的分析課全名是「美學與音樂分析」。這是梅湘繼戰後短暫地以友人德拉皮耶爾（Guy-Bernard Delapierre）寓所授課（這個時期最出色的學生就是作曲—指揮家布列茲，和後來成爲梅湘夫人的羅麗歐女士）之後，在「巴黎國立高等音樂院」正式任教以來的第一個教學生涯的高峰。這幾年梅湘班上的學生，除了上面我們提過的鋼琴—作曲家卡斯特瑞德先生、作曲—音樂學家顧特教授，還有當代法國最傑出的女作曲家鳩拉斯女士（Betsy Jolas）、曾經擔任布列茲創辦的「音樂領域」樂團指揮和「里昂國立高等音樂院」院長的指揮—作曲家阿彌（Gibert Amy），以及日本作曲家別宮貞雄，和曾經在班上短暫出現的歐洲當代大作曲家史托克豪森和森那奇斯（Iannis Xenakis）等人。這許多傑出的音樂家，或引領時代風潮，或傳承音樂文化，都是梅湘那土壤豐沃的音樂園圃所栽培出來的似錦繁花。我們大致可歸納梅湘的學生有兩類：一者如布列茲、森那奇斯，他們未必是梅湘班上最用功的學生，卻因爲梅湘寬容、開明的態度和積極的鼓勵而勇敢開創了當代音樂嶄新的道路。由布列茲的回憶我們可以知道，他從梅湘課堂上所得到的收穫，還遠不如課後和梅湘同路回家，在候車時，或在地鐵車上無拘無束的閒談。梅湘願意傾聽這頭年輕而暴躁的「奪命的獅子」，並將他的暴躁導向創造。森那奇斯從梅湘得到的，其實也只是一個「肯定」。梅湘鼓勵他揚棄傳統的音樂寫作訓練，要他直接從數學、建築學背景去找尋資源，創作音樂。至於梅湘課上廣博淵深的音

163

樂講授，獲益最大的，還是另一類比較循規蹈矩的學生。這一類學生，大多遵循學院的傳統學習進程，從和聲、對位、賦格、管絃樂法和鋼琴、指揮，腳踏實地的做了各種寫作和演奏的基本訓練，再從梅湘課上，更深入開闊地理解音樂，從梅湘身上感染了對音樂和對莫札特、德布西等大師作品的熱烈而眞誠的愛。

張昊師無疑是屬於上述的第二類學生。我們從〈浩瀚的音樂學術森林講筵〉一文，已經可以充分體會昊師當年如何沐浴在梅湘「分析課」的音樂文化氛圍中。如果我們再細讀他當年從上海和法國鴻儒——一代文豪羅曼‧羅蘭（他同時也是個深邃的音樂學者和巴黎第四大學「索爾邦」「音樂學系」的開創者）的通信，揣想昊師當年熱切的學習願望，那麼，梅湘的「音樂分析課」可說是充分滿足了一個有志於音樂事業的中國青年孺慕西方精神創作領域的偉大人格（尤其是貝多芬！），砥礪學習，開啓智慧的志向了。昊師當年在梅湘班上是極其認眞好學的。據許常惠師回憶，他當年到梅湘班上旁聽時，梅湘就曾問他是否認識張昊師，梅湘說：「張昊，他是我非常用功的一位中國學生。每次來上課，他都先把總譜背好了才來。」許老師說，張昊師當年讓梅湘留下的這個深刻印象，還曾給他造成不小的壓力呢。

由於張昊師經常上課到最後並陪梅湘一起離開教室，因此，梅湘總是讓他課後再仔細抄寫樂譜上的文字註解。而梅湘也經常向他這位「非常有文化教養」（梅湘語）的學生請教關於中國「易經」的問題。據梅湘一位加拿大學生——作曲家特隆伯雷（Gilles Tremblay）回憶，梅湘當年還曾

經請昊師在他班上做了兩次中國傳統樂器的介紹。特隆伯雷說：「他為我們描述這些樂器、製作樂器的材料、樂器的顏色，乃至於中國的主要方位，相應著『五』的數字（北、南、西、東、中）。他對這些音樂的知識雖不是百科全書式的，卻是立即而實用的。我保留了這些筆記，它們曾大大地激發了我的想像。」許常惠師也曾經回憶道，有一次他在梅湘班上，一位日本同學帶來了一份日本雅樂的樂譜和錄音，梅湘聽過錄音之後，馬上指出記譜的錯誤。許常惠師回憶這段課中見聞，旨在說明梅湘驚人的聽覺和精確的記譜，但我們也可以由此窺知梅湘對於非歐洲音樂的廣泛興趣。由於他的謙遜寬容，對於西方音樂並沒有一種歐洲中心的優越感，因此，梅湘的「音樂分析課」，也經常藉由他的亞洲學生，讓班上的歐美同學接觸了許多不同民族的音樂文化。這是梅湘班上另一個極大的特色。

文化傳承與心志表露

　　一九五○年代，是二次大戰後歐洲當代樂壇英才輩出的時代。布列茲、史托克豪森、森那奇斯、李給替，這些梅湘下一個世代的大作曲家，在此十年間，紛紛嶄露頭角，或集「音列主義」之大成，繼續邁向物理聲學探求的電子音樂科技研究，或掙脫「音列」的牢籠，層雲迴繞、音響堆疊，營造出嶄新的聽覺境域，開創了西方音樂的前衛新紀元。但是這個開創性的時代氛圍和大多數當時在法國學習的亞洲學生是無關的。這是為什麼呢？一方面，保守的「音樂院」（conservatoire）和大學的「音樂學」講堂尚來不及介紹這些方興未艾的實驗性作曲活動。即使是最勇於吸取新知的梅湘，也遲至六○年代才開始在課上講授布列茲和史托克豪森等人的新

作品。另一方面,或許是因為個人的審美抉擇,或基於學習的誠懇踏實,這些亞洲學生對於和他們年齡相仿的歐洲作曲家的創作,多半保持一種帶著些許距離的觀察態度。張昊師說他當年和森那奇斯「常常在一起」,卻「沒有什麼話可說」;許常惠師聽了「音樂領域」的演奏會,對於布列茲和凱基的作品既無法認同,也沒有興趣去深究他們的區別。日本早逝的作曲家矢代秋雄先生,當年在法國的學習志向,也只是老老實實地學好和聲、對位、賦格等「音樂書寫法」,而這,也正是他日後寫出感人的《鋼琴協奏曲》的堅實基礎;五○年代末期和許常惠老師同時在法國學習的三善晃先生,即使是回到日本以後,十數年間,也只能說是追隨著杜替耶(Henri Dutilleux)的古典主義精神,不斷地磨礪、淬煉作品的完美和戲劇性的表現力量,直到六○年代末期,或許是受了李給替作品的啓發,或是和武滿徹等同代作曲家的互相激勵,終於達到一種融合了現代性與民族風格之自由舒放的音樂語言(請聽他的《Noesis》、《響紋》等作品)。

藝事艱難!「創造」,更非憑空而來,一蹴可幾。森那奇斯的創作旨趣,其實是在回溯「天文、數學、物理、音樂」並置的古希臘文化理念;李給替的音響疊置則開展自巴爾托克的「半音主義」,而巴爾托克又遙遙呼應著貝多芬。當梅湘在音樂院講授貝多芬的交響曲時,不久以前在達姆斯塔特受到他的作品「時值與強度的樣態」的激勵,矢志前來巴黎學習的日耳曼青年史托克豪森感覺十分無趣,轉頭走向了薛佛(Pierre Schaeffer)「音樂探索小組」(Groupe de Recherche Musicale,簡稱GRM)的具象——電子音樂研究;而從中國上海遠道前來的張昊,卻虔敬地記下了梅湘的每

一個註解，幸福地沐浴在大師的法雨春風裡。史托克豪森醉心西方音樂的
演進和音響物性的開創，張昊師卻著意於古典大師磅礴氣勢背後嚴謹的結
構和悲愴的人文情懷。音樂，在史托克豪森是創造的激越和音響的遊戲，
在昊師則是文化的傳承與心志的表露。傳承，有賴於那斑駁泛黃的樂譜和
懇切的手稿筆記。心志的宣抒與情懷之寄意，又何嘗不是得透過那沉實的
音符，一個音，一個音，慢慢地敲打錘鍊，緩緩地流洩出來。

國家圖書館出版品預行編目資料

張昊：浮雲一樣的遊子 / 連憲升，蕭雅玲撰文. -- 初版.
-- 宜蘭縣五結鄉：傳藝中心，2002[民91]
　面；　公分. --（台灣音樂館. 資深音樂家叢書）
　　　ISBN 957-01-2133-5（平裝）
　　1.張昊 – 傳記　2.張昊 – 作品評論
　　3.音樂家 – 台灣 – 傳記

910.9886　　　　　　　　　　　　　91018152

台灣音樂館　資深音樂家叢書

張昊——浮雲一樣的遊子

指導：行政院文化建設委員會
著作權人：國立傳統藝術中心
發行人：柯基良
　　　地址：宜蘭縣五結鄉濱海路新水段301號
　　　電話：（03）960-5230・（02）3343-2251
　　　網址：www.ncfta.gov.tw
　　　傳真：（02）3343-2259
顧問：申學庸、金慶雲、馬水龍、莊展信
計畫主持人：林馨琴
主編：趙琴
撰文：連憲升、蕭雅玲
執行編輯：心岱、郭玢玢、李岱芳
美術設計：小雨工作室
美術編輯：劉欣、楊靜怡
出版：時報文化出版企業股份有限公司
　　　臺北市108和平西路三段240號4Ｆ
　　　發行專線：（02）2306-6842
　　　讀者免費服務專線：0800-231-705
　　　郵撥：0103854~0時報出版公司
　　　信箱：臺北郵政七九～九九信箱
　　　時報悅讀網：http:// www.readingtimes.com.tw
　　　電子郵件信箱：ctliving@readingtimes.com.tw
製版：瑞豐實業股份有限公司
印刷：詠豐彩色印刷股份有限公司
初版一刷：二○○二年十二月二十日
定價：600元

◎本書圖片來源皆由作者提供。